이 동 환

LEE, DONG-HWAN

www.hexagonbook.com

KOREA 2022

한국현대미술선 020
이동환

2014년 3월 1일 초판 1쇄 발행
2022년 10월 31일 개정판 1쇄 발행

지 은 이 이동환
발 행 인 조동욱
편 집 인 조기수
펴 낸 곳 출판회사 헥사곤 Hexagon Publishing Co.
등 록 제2018-000011호 (등록일: 2010. 7. 13)
주 소 경기도 성남시 분당구 성남대로 51, 270
전 화 070-7743-8000
팩 스 0303-3444-0089
이 메 일 joy@hexagonbook.com
웹사이트 www.hexagonbook.com

ISBN 979-11-89688-99-8 04650
ISBN 978-89-966429-7-8 (세트)

* 이 책은 광주은행이 주최한 〈광주화루〉의 지원을 받아 제작 되었습니다.

▲ 광주은행

이 동 환

LEE, DONG-HWAN

020

HEXAGON
KOREAN CONTEMPORARY ART BOOK #20

한국현대미술선 020

● **WORKS**

9　고래뱃속

49　三界火宅

123　칼로 새긴 장준하

151　칼로 새긴 독립전쟁 – 이회영

● **TEXT**

10　고래뱃속, 실존과 역사적 리얼리티의 겹 공간 _김진하

작가노트

20 / 130

186　프로필 Profile

고래뱃속

In the Belly of a Whale

고래뱃속,
실존과 역사적 리얼리티의 겹 공간

김진하 (나무아트 디렉터)

1. 모든 미술 행위는 작가의 실존을 담보한다. 추상이든, 구상이든, 형상이든, 실험이든, 전위든 작가의 입장과 체취가 자동으로 작품에 반영되어 나와서다. 그러나 작업의 내포와 외연을 넘나드는 지향적 생각이나 태도에 따라 작품은 작가의 개별적 실존을 넘어선 사회적 리얼리티로 의미와 맥락이 전치되거나 확장도 된다. 작품은 작가 개인의 존재론적/미학적 문제로부터 타자에게로 감각과 인식의 너비를 팽창하는 소통성을 담보해서 그렇다.

이동환의 근작은 작가의 개별적 실존과 우리 근대사를 아우르는 내용의 회화/목판화의 길항을 통해서 작업의 폭이 확장되는 과정 같다. 다른 시선에서 보자면, 선명할 정도로 이질적인 내용과 장르가 이동환식 조형-형상성으로 상호 밀착되어가는 프로세스로도 보이고. 30여 년 지속해온 회화와 근래 시작한 목판화가 상호 침투하는 장르 간 이종교배, 그런 탐색과 시도가 이번 〈고래뱃속〉전의 기획 의도로 여겨진다, 그러니까 그런 두 장르와 내용을 동시에 수용하려는 이동환의 새 프로젝트 시작점으로 이번 전시를 정의하면 될 듯하다.

작가의 새로운 시도는 결국 과거 작업에 대한 자기 갱신이다. 회화 작가 이동환의 실존적 사유와, 목판화가 이동환의 리얼리스트적 역사의식이 자신의 과거 작업으로부터 변증법적 변주를 감행하는 것은 그래서 당연하다. 좀 더 구체적으로 확장된 작업관을 실행하기 위한 실험에 해당하는 것이니까. 이 말은 물론 나의 뇌피셜이다. 그러나 가끔 그와 나눈 대화를 통해 현재에 머물러 있지 않으려는 그의 작업 의지와 지향성을 확인하고 지금까지 진행해온 결과물을 보았기에, 나름 확신을 갖고 발설하는 것이다.

2. 이번 전시의 주요 축인 회화 〈고래뱃속〉 연작을 먼저 보자. 터널이나 갱도와 같은 구조물이 파괴되어 온갖 잔해가 널브러진 폐허에 피투(被投)된 듯 익명으로 기호화된 사람들이 석고상처럼 여기저기에 있다. 그들은 무기력해 보이고, 흑백의 모노톤은 악몽처럼 암울한 분위기로 첩첩 겹쳐서 불투명하다. 화면 어느 곳인가 검은 공간을 가로지르는 빨간색 불로 위기감은 증폭되고, 정지된 그들의 몸은 움직이려 하면 할수록 더 무겁게 고정된 듯하다. 게다

가 바탕인 장지 표면의 질감과 여타 무광택 질
료(먹·목탄·콘테…등)들의 가슬가슬한 촉각성
으로 메마르고 스산한 긴장감이 인다. 다행이
라면 멀리 빛이 들어오는 출구를 화면에 작게
나마 설정한 기투(企投)에의 가능성, 딱 그 만
큼만의 숨통 트일 정도의 열림이 제시되었다는
점이다. 작으나마 우리에게 여전히 희망이 있
다는 암시 같은 장치로. 그러나 과연 그런가?
알 수 없다. 화면엔 비의만 있을 뿐 어떤 설명
도 단서도 없으니까.

회화 작품의 주제는 형상과 분위기가 암시한
다. 우리가 사는 이 시대와 세계가 욕망과 폭력
과 갈등과 소외로 인해 온전치 않음을 포착한
작가의 시선이 내용을 상징적으로 드러내고 있
으니까. 그러나 더 이상의 서사나 서술 없이 묵
시적 상황으로 불분명하게 기호화해버린, 친절
하지 않은 시각적 설정과 표현은 그 내용의 소
통회로를 모호하게 흔든다. 그리고 많은 서사
를 압축해서 한 장면으로 이미지화한 이 공간
이 작가의 미적 사유의 과정을 담지한 화면이
라는 점에서, 이 작품을 읽기는 더 난해해진다.
이럴 때 우리는 그냥 작가가 제시한 상황의 액
티브한 표현성이나 분위기를 내 기준으로 느끼
기만 하면 되는 걸까? 그걸로 작가가 의도한 지
점에 과연 도달한 것인가? 만약 그렇지 못하다
면, 소통에 이르지 못하는 작품 감상 행위란 얼

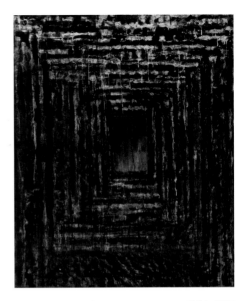

고래뱃속-GATE
173×143cm 장지, 수간채, 먹 2020

마나 허무한 것인가. 그러나 포기할 필요는 없
다. 우리가 보고 느낀 것만으로도 우리는 이미
소통의 중간지점 정도에는 도달해 있다. 남은
길을 찾아서 좀 더 작품에 근접하면 된다. 길은
화면 안에도 있지만, 기실, 화면 바깥에도 있
다. 작가의 의도는 여러 곳에 그 흔적을 묻히
며 남아 있다. 전시 디스플레이에도 있고, 전
시 제목에도 힌트가 있다. 이동환의 이번 전시
에서 가장 큰 작품해석의 단서는 당연히 작품
분위기와 형상에 있지만, 그 외연인 작품의 제
목에서도 두드러진다. 〈고래뱃속〉. 이 제목은

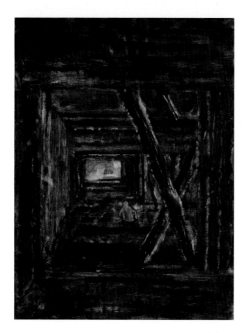

고래뱃속을 상정하고 상상으로 그린 이미저리(Imagery)의 서술적 표제가 아니다. 인간세계에 대한 작가의 사유를 형상으로 표현한 이후, 그에 비례하는 작품 제목으로 선택하고 수사화(修辭化)한 알레고리이다. 그러니까 작가의 현실과 내면을 반영하고 나서 마지막으로 작품 제목을 빌려 의미의 방점을 찍었다는 것이라고나 할까. 고래뱃속이란 명제에서 이동환의 회화적 과정을 역으로 추적해나가는 것이, 작업 의도를 이해하는 주요한 단서가 된다.

〈고래뱃속〉이라는 연작의 제목을 처음 접하고 거의 자동적(혹은 기계적)으로 연상된 것은 피노키오 이야기였다. 고래뱃속은 어리석은 피노키오가 필연적으로 도달할 수밖에 없는 세상의 마지막 종착지이자 죽음의 공간을 표상한다. 그러나 다른 한편으로는 피노키오가 자신을 희생함으로 제패토를 구한 숭고한 구원의 현장이기도 하다. 죽음에 대한 공포가 작동시킨 삶의 유한성에 대한 깨달음이야말로 자기 성찰과 구원의 가장 강력한 기제임을 이 동화는 역설한다. 다 그려놓은 작품에 이동환이 〈고래뱃속〉이라는 우의적 제목을 붙인 것은, 우리가 사는 여기 '고(苦)의 바다'야말로 미망으로부터 우리를 성찰할 수 있게끔 만드는 공간이란 생각 때문이었을 것이다. 천국은 멀리 있지 않고, 바로 우리가 머무는 여기가 바로 천국이라는 것. 이런 절망적 상황의 제시로부터-질료와 몸의 궤적에서 유래하는 표현의 쾌감을 거쳐-의도적인 표제 선택의 아날로지 과정이 이 작품들의 내용적 기표이자 형식적 프로세스이고 미학적 뼈대라고 하겠다. 감성적인 감상과 함께 작품에 대한 연상과 사유를 하면 작가의 작업 의도에 접근이 용이하다. 그리고 수묵에 기초한 〈고래뱃속〉과 그 재료는 다르지만 같은 내용적 맥락인 〈삼계화택 三界火宅〉이란 아크릴 작품에서도 이는 마찬가지다. '삼계화택'이란 법화경

에 나오는 내용이다. "삼계(三界)의 번뇌가 중생을 괴롭힘이 마치 불타는 집[1]에서 사는 것과 같음을 일컫는 말"이라는 비유. 욕심·분노·어리석음(貪瞋痴 三毒心)의 불길에서 나오려 하지 않는 인간의 어리석음을 지적한 내용이다. 이 제목도 역시 작품을 서술한 것이 아닌, 기존 불교 용어를 빌려서 작품에 화룡점정을 찍은 것이라 하겠다.

회화작업은 이동환의 액티브한 그리기가 강한 이미지이되, 그 내용은 결코 직접적으로 감정을 분출하는 표현성에만 기대지는 않는다. 그러니까 작품의 소재는 작가의 현실 체험이되, 작품은 거기에 대한 이동환의 존재론적 사유를 감각적으로 형상화하고 상징적으로 주제화했다. 이런 경우 작품 제목은 화면에 제시된 내용의 기표이기보다는 작가의 작업 '의도'에 복무하는 기의로 작동하게 된다.

이럴 경우 우리는 이동환 회화의 이미지에서

1. 잘 표현된 모노톤의 질료감과 밀도감에서 먼저 시각적 쾌감을 느끼고 / 2. 묵직한 내용에 대한 심리적 압박을 받으며 / 3. 작가는 "왜 이렇게 형상을 그렸을까"라는 의문과 함께 / 4. 형상의 조형성과 내용의 긴밀한 결합, 즉 이동환식 형상성에 대한 여러 분석과정을 마주하게 된다. 강한 표현성이 야기하는 미적 쾌감과 어두운 화면과 내용의 중압감이 동시에 작동하는 이미지의 이율배반성은, 결국 나뿐 아니라 관객들 누구나 스핑크스의 질문에 봉착하게 되는 듯싶다. "너는 누구이며, 어디에서 와서, 어디로 가는 중인가?"라는….

이런 프로세스를 통한 형상과 〈고래뱃속〉이란 아날로지를 결합하면서 이동환이 노출하는 것은, 삶에 대한 진지한 성찰의 회화적 진술이다. 작가가 도출해서 구체적으로 관객에게 제시하는 개념적 주제보다는, 상황 제시를 통해서 타자와 공감할 수 있는 수평적 소통 공간을 제안하는 방식이다. 이는 작가 스스로 결론을 짓고 답을 관객에게 내어놓는 게 아니라 동등한 입장에서의 상호 커뮤니케이션 시도다.

사실 이동환은 세계에 대한 현실적 불안을 화면 분위기로 불러오면서도, 어떻게든 그 불안한 현상에 대해 관객의 자각을 기대한다. 그의 이런 형상성을 통한 시도는, 그를 포함한 고래뱃속의 우리 모두가 어리석다는 것을 깨닫고

1 불 얘기가 나왔으니 잠깐 삼천포로 빠졌다가 돌아가 보자. 여기 〈삼계화택〉뿐 아니라 〈고래뱃속〉에서도 불은 자주 등장한다. 구작인 〈황홀과 절망〉, 〈염염〉, 〈상처의 땅〉 등에서도 불은 제시된 상황에 충격을 가하는 시각적 기표(먹 모노톤에 액센트로 작용하는 차이니스 레드의 긴장감)로서 작동하며, 동시에 탐·진·치 삼독심에 일대 죽비를 가하는 기의로도 작동한다. 그러니까 이동환 그림에서의 불은 어리석은 번뇌로부터 벗어나기 위해 충격을 가하는 기호로 작동하는 셈이다. 지옥 같은 〈고래뱃속〉에서 벗어나기 위한 자각의 단초는 결국 고통에 또 하나의 고통을 가하는 방법이라는 듯이.

겸허하게 각성하기를 염원하는 시각적 에세이다. 모든 대의명분과 법과 제도를 동원해서 진행하는 전쟁·폭력·수탈·차별·소외·배제 군림…등, 창궐한 온갖 부조리에 대한 반성적 성찰 말이다.[2]

3. 목판화는 회화와는 전혀 다른 쪽에서 난데없이 이동환에게 "훅!"하니 치고 들어온 장르다. 아니 이동환이 "확!" 꼬나 잡은 장르라는 게 맞겠다. 2016년 우연히 독립운동가 장준하 선생의 일대기 〈돌베개〉를 읽은 것이 직접적 계기다. 내용이 너무 감동적이라 거의 무의식적으로 작업을 시작하게 되었는데, 그때 선택한 장르가 회화가 아닌 목판화였다. 어떤 판단도 없이 무심코 목판화여야만 할 듯싶어서 그랬단다. 그때까지 그는 목판화 작업을 한 적도 없고, 하물며 도구나 재료조차 아예 몰랐다. 무조건 화방에 가서 나무판과 조각도를 구입했는데, 그게 부드러운 목판화용 재질이 아닌 단단한 나무판이었고, 조각도도 칼날을 갈아서 써

야 하는 걸 몰라서 무딘 날을 힘으로 밀어붙이면서 나무를 찢다시피 판각해서 너무 힘들었다고 한다.

아무튼 〈돌베개〉를 저본으로 수년간 제작한 150점이 넘는 작품 중에서 추린 134점을 게재해서 2018년 출간한 판화 그림책이 〈칼로 새긴 장준하〉다. 그의 지난 목판화 개인전에서 발표했다. 그리고 지금은, 독립운동가 이회영 선생의 부인이자 동지인 아나키스트 故이은숙 여사의 회고록 〈서간도시종기 西間島始終記〉를 바탕으로 목판화 작업을 하고 있다. 이번 전시에는 이 〈서간도시종기〉의 이회영 일대기와 여타 독립운동사를 연계해서 형상화한 200점이 넘는 판화와 판목이, 판화로도 또 판화로부터 독립한 설치작업에도 차출되어 전시가 된다. 목판화의 새로운 영역이자 장르로의 진입인 셈이다.

사실 목판화는 순수예술작품이라기보다는 출판용 삽화가 그 시원이었다. 동북아 3국인 한·중·일의 각종 불교 경전과 유교 서책에서 삽화로 쓰였다. 서양에서도 중세 성경이나 여타 서적의 삽화로 활용된 것이 판화의 효시다. 현대미술에서 목판화도 하나의 예술 장르로 독립하였지만, 이동환은 거꾸로 목판화를 통해 다시 역사화로서의 삽화적 일러스트레이션을 시도한 것이다. 그러나 화가의 작업이 어떻게 대중과 만나는가의 방법과 형식에 따라 일러스트/

2 그러나 현실주의자인 나는 이런 반성을 기대하는 입장엔 살짝 회의적이다. 현대의 고래뱃속엔 우리처럼 힘없는 제페토와 피노키오는 있을지언정, 정작 그런 부조리를 창궐시킨 권력과 금력은 아예 있지 않다는 사실 때문에. 현대의 비극은 거기 있다. 정작 고래뱃속에서 반성해야 할 그들은 아예 고래뱃속행 열차에서 열외를 받았다는 가장 부조리(不條理)한 현실 말이다.

순수미술의 구분과 경계는 별 의미가 없다. 목판화의 매체 개념에 대한 자유로운 접근은, 이동환이 목판화의 OSMU(One Source Multi Use), 즉 한 작품이 다양하게 조형적 미감·역사적 리얼리티를 담보해내는 기능을 획득하게끔 한다. 이미지는 출판미술로, 판화는 각개의 역사적 사실을 담보한 작품으로, 그리고 다시 목판 원판은 설치미술로 확대하는 적극적인 공간 개입을 통해 새로운 양식으로 진화하게 된다. 이동환 특유의 회화적 조형성이나 표현성의 장점(몸의 궤적을 반영하는 두터움, 묵직함, 거친 표현, 힘의 언어…등)이 목판화 설치에서도 여전히 작용하는 공통분모임을 확인한 것이, "장르 간 이종교배를 통해서, 새로운 형식과 미학적 결과물 생산 가능성이 높아 보인다"는 이 글 서두에서의 언급 근거다. 그리고 이번 회화와 목판화와 목판 설치를 아우른 개인전을 통해서, 이동환식 장르 문법의 독자적인 모색이 성공적 결과를 창출하기를 바란다.

4. 작가 자신과 인간세계에 대한 존재론적 사유를 담은 상징적 회화와, 근대기 역사적 기록에 근거한 독립운동사를 시각화한 목판화는 그 조형방식과 내용에 있어서 이질적이다. 물론 그런 사실은 이동환도 안다. 자신의 회화작업을 펼치던 중 우연히 조우한 〈돌베개〉를 통

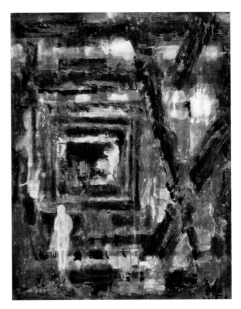

삼계화택
91×73cm 장지, 수간채 2018

해 자신도 모르게 빠져든 목판화이고 보니, 회화와 목판화 작업을 병행하면서도 그 미적·매체적 맥락의 간극과 파편성에 힘들었음은 자명하다. 그럼에도 불구하고 이질적인 두 장르 사이에는 이동환의 현실에 대한 비판적인 의식이 공통분모로 작용한다는 점에서, 또 이동환 특유의 투박한 몸의 언어가 두 장르의 형상성이나 조형적 특징을 상호 아우르고 있다는 점에서, 이동환이 이 두 장르와 스타일을 갈무리하며 나아갈 수 있다는 기대를 하는 것이다.

지금의 세계는 모든 걸 삼킨 광대한 고래뱃속
이라 해도 그 비유가 지나치지 않다. 예컨대,
저 멀리 러시아와 우크라이나 전쟁이 지구 전
역에서 정치, 경제(자본·무역·물가·금융), 에너
지, 환경, 기타 사회 문제들에 대한 연속적인

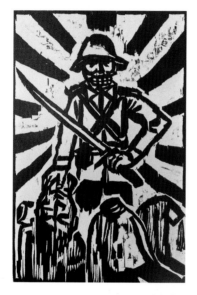

남경대학살
30×20cm 유성목판 2021

파장을 연쇄적으로 일으킬 정도로 예민한 네트
웍의 시대다. 그만큼 전 인류가 처한 상황이나
각 개인의 개별적 현실 모두 '삼계화택'과 동일
한 조건과 징후에 직면해 있을 정도로 디스토
피아적 위기감이 엄습한다. 러시아나 우크라이
나가 남의 공간이 아니라 우리와 함께 있는 〈고

래뱃속〉인 이유다.

문제는 그런 혼돈스런 고래뱃속에서 당신과 나
는 어떤 생각을 하고 살며, 또 어떤 방향을 지
향(선택)해야 할 것인가이다. 이는 이동환이 작
품을 통해 우리와 공유하려는 화두이기도 하
다. 그래서 이동환은 '고래뱃속'에서 가장 멀고
도 작은 출구(회화) 바로 뒤에 장준하와 이회영
과 같은 삶의 모델을 등장시키려는 건지도 모
르겠다. 돈과 권력을 취하려는 욕망이 아니라,
양심과 말과 행동을 일치시킨 지사적 삶을 자
각한 사람들이 '삼계화택'의 '고래뱃속'으로부
터 함께 엑소더스를 실행하는 이타적 현실을
기대하면서 말이다.

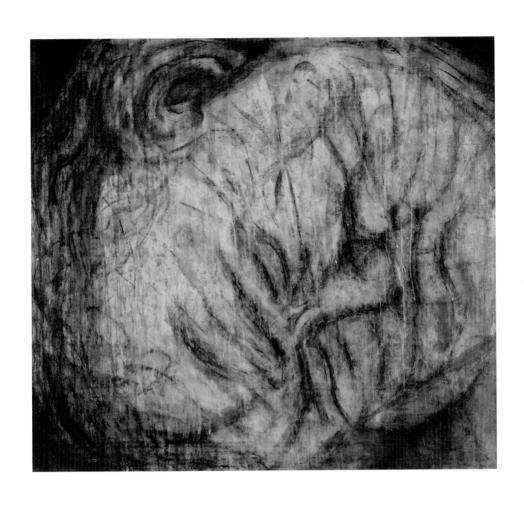

우울 142×126cm 장지, 수간채, 목탄, 먹 2022

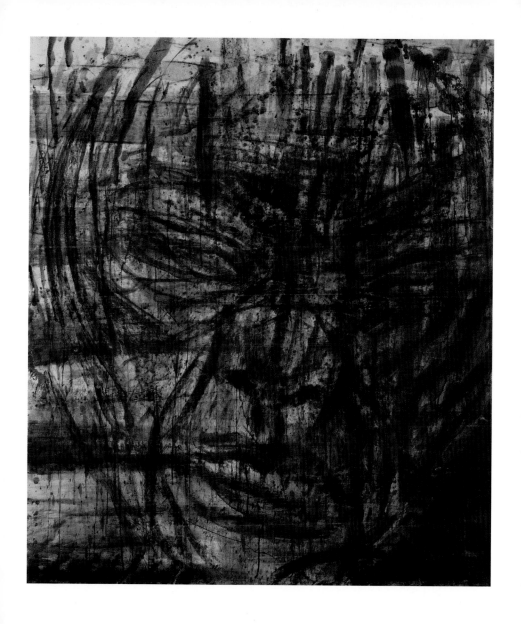

분노 159×142cm 장지, 수간채, 목탄, 먹 2022

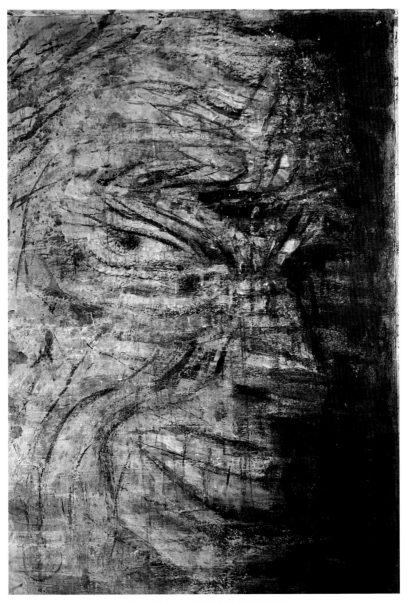

미소 150×105cm 장지, 수간채, 목탄, 먹 2022

고래 뱃속 (In the Belly of a Whale)

몇 해 전 동해안에 부패한 고래 사체가 발견되어 해양연구소가 고래를 해부하여 그 죽음의 원인을 알아보고자 했다는 신문 기사를 읽었다. 빈번히 일어나는 고래의 죽음에 신문 기사의 내용은 거대한 몸집의 고래뱃속에서 각종 플라스틱 폐기물과 인간이 쳐 놓은 그물망이 뒤섞여 죽음으로 이르게 하는 원인이라고 결론을 지었다.

나는 한 번도 경험하지 못한 고래 뱃속을 상상해 본다.
역한 냄새와 부패한 쓰레기더미를 헤집고 고래의 숨구멍을 쳐다보는 상황은 갈 곳 잃은 현대인의 모습과 비슷하다.
한 줄기 바람이 부는 숨구멍을 바라보며 현실을 살아가는 우리의 자화상을 표현하였다.

- 2020년 여름

고래뱃속
193×259cm 장지, 수간채, 먹 2022

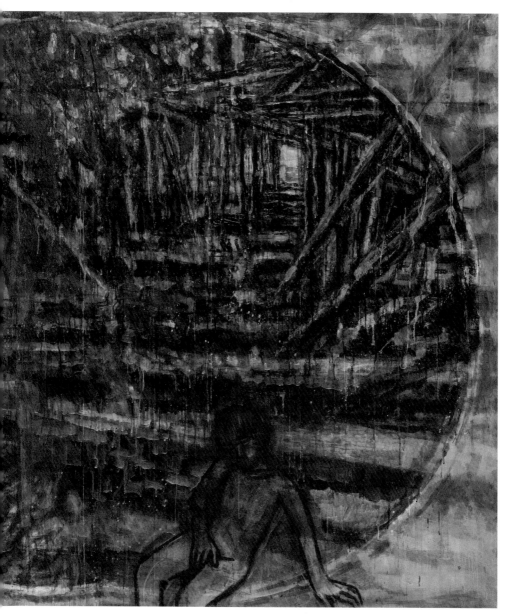

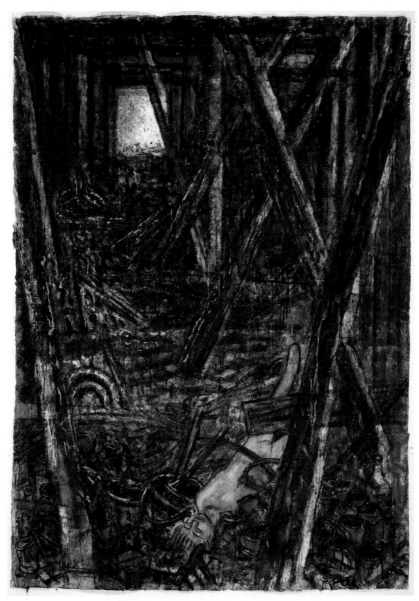

고래뱃속-1 205×138cm 장지, 수간채, 먹 2020

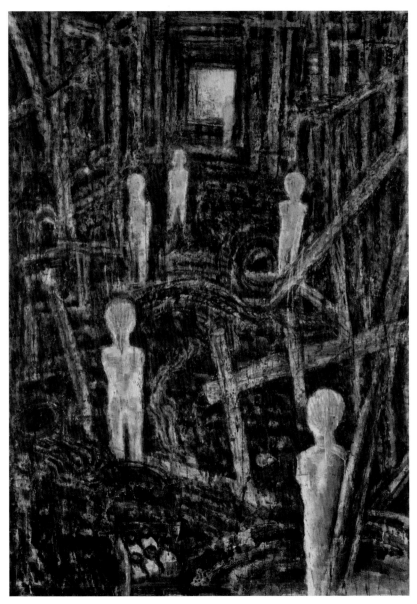

고래뱃속-2 205×138cm 장지, 수간채, 먹 2020

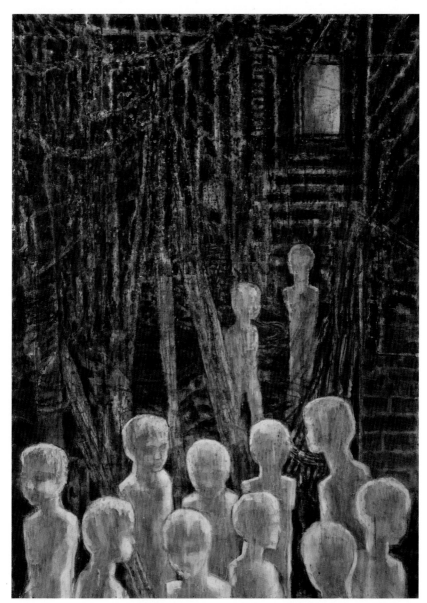

고래뱃속-3 205×138cm 장지, 수간채, 먹 2021

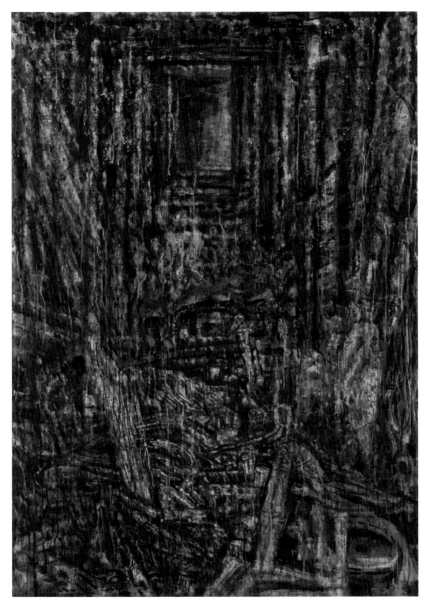

고래뱃속-4 205×138cm 장지, 수간채, 먹 2022

검은 숲 76×71cm 장지, 혼합재료 2021

검은 숲 76×71cm 장지, 혼합재료 2021

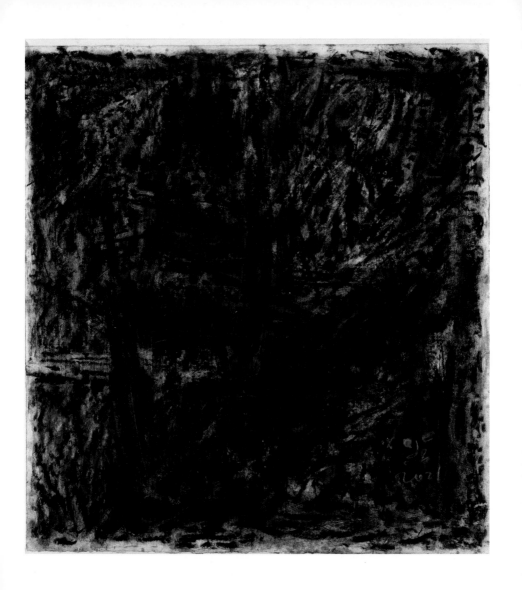

검은 숲 76×71cm 장지, 혼합재료 2021

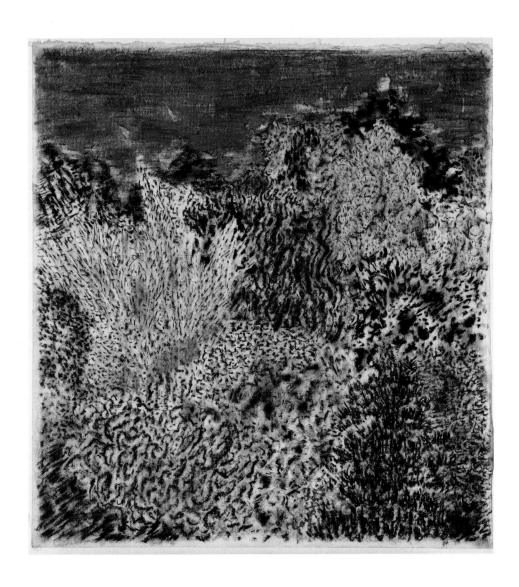

검은 숲 76×71cm 장지, 혼합재료 2021

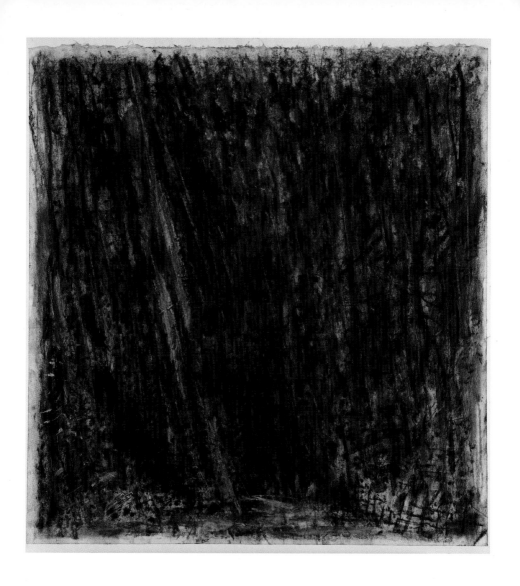

검은 숲 76×71cm 장지, 혼합재료 2021

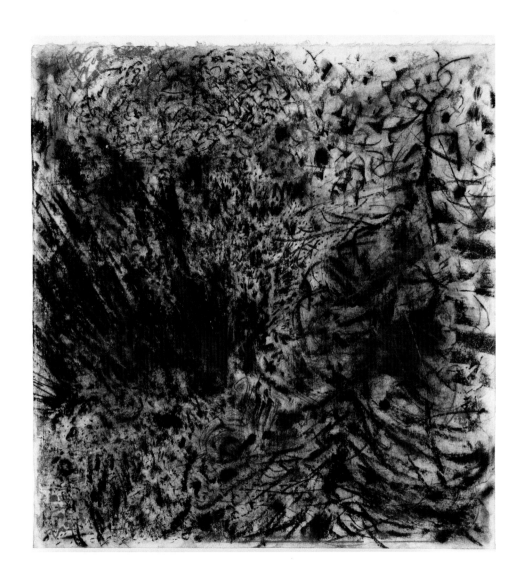

검은 숲 76×71cm 장지, 혼합재료 2021

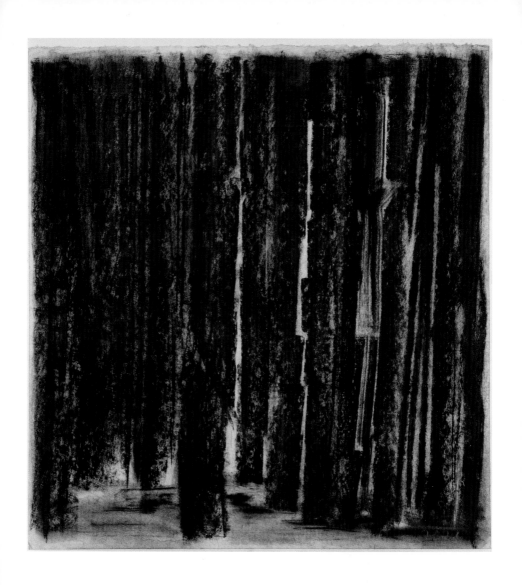

검은 숲 76×71cm 장지, 혼합재료 2021

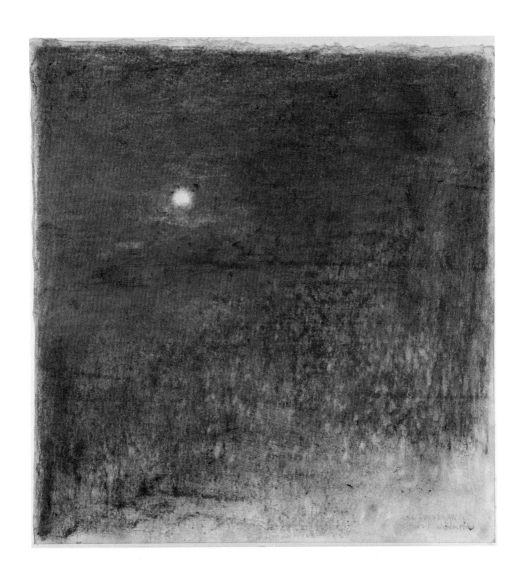

검은 숲 76×71cm 장지, 혼합재료 2021

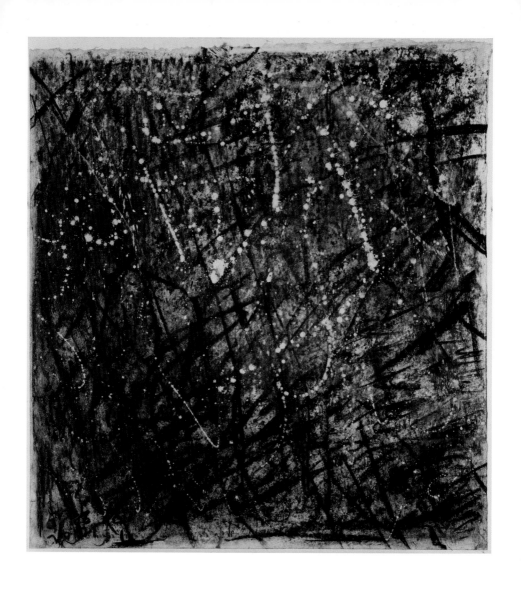

검은 숲 76×71cm 장지, 혼합재료 2021

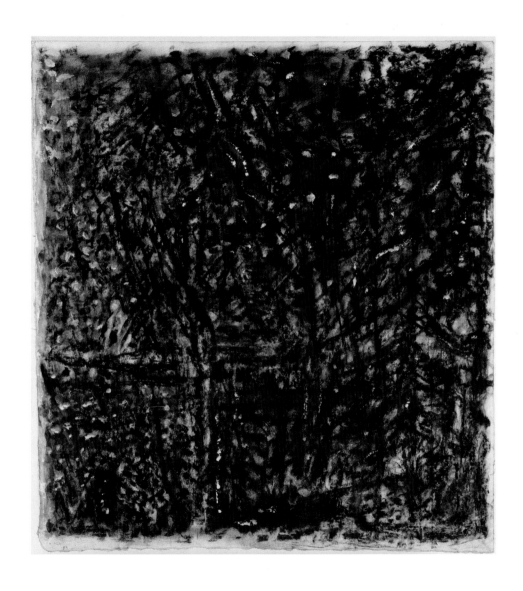

검은 숲 76×71cm 장지, 혼합재료 2021

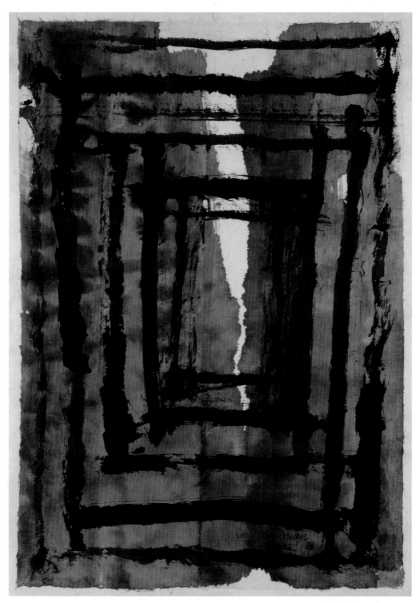

Ausgang 91×67cm 장지, 먹 2021

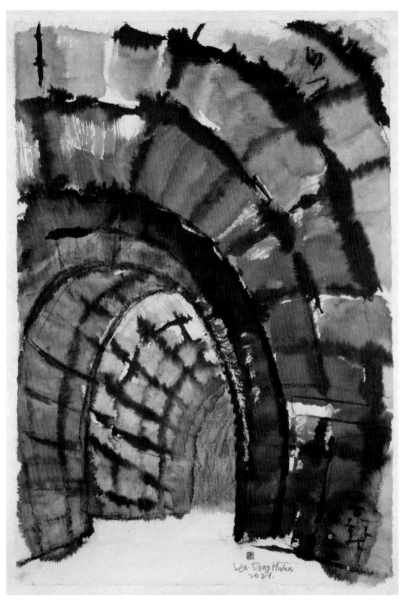

Ausgang 91×67cm 장지, 먹 2021

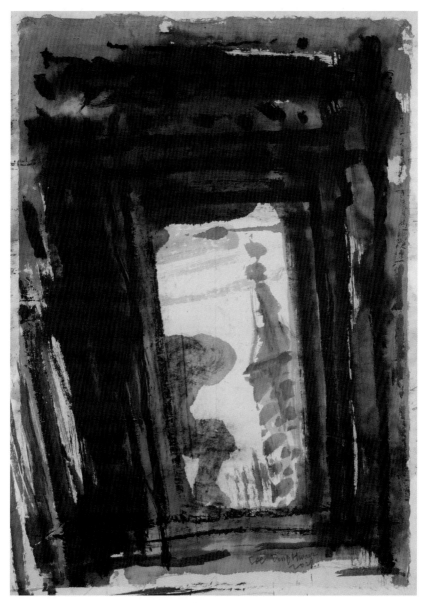

Ausgang 91×67cm 장지, 먹 2021

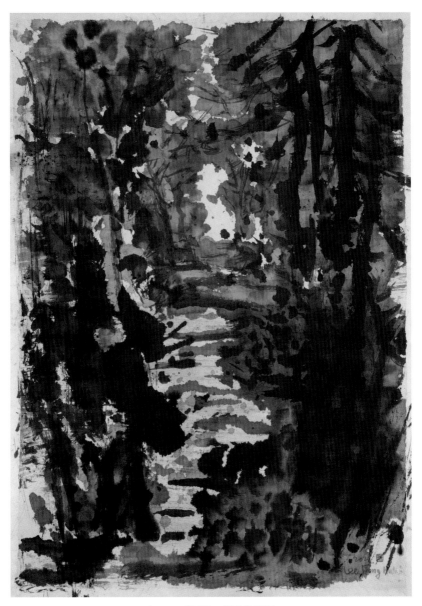

Ausgang 91×67cm 장지, 먹 2021

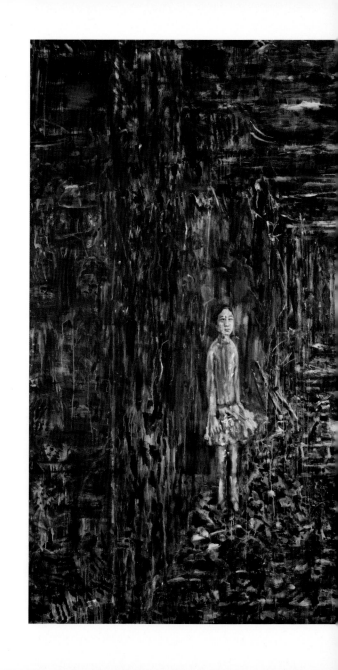

고래뱃속-1
181×454cm 캔버스, 혼합재료 2019

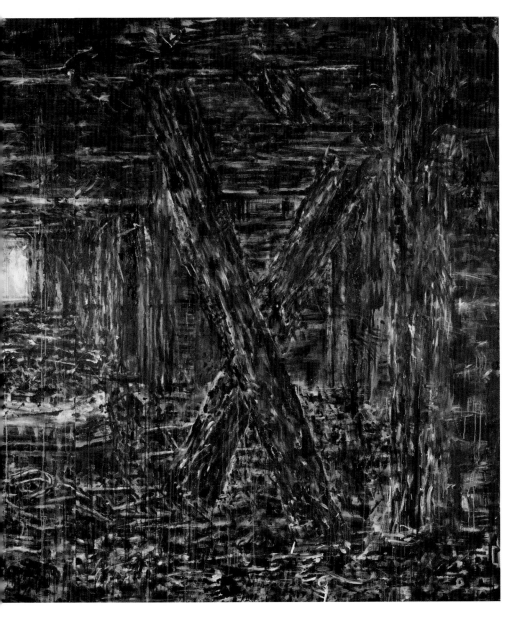

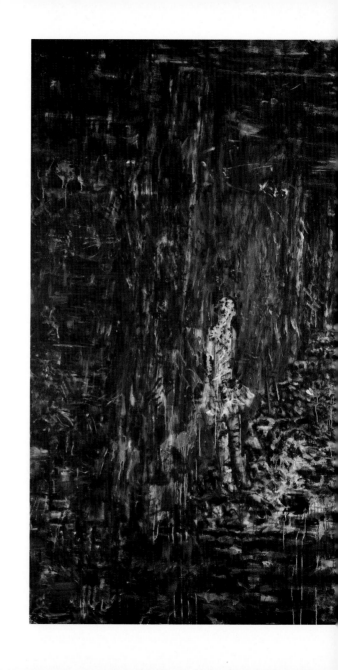

고래뱃속-2
181×454cm 캔버스, 혼합재료 2019

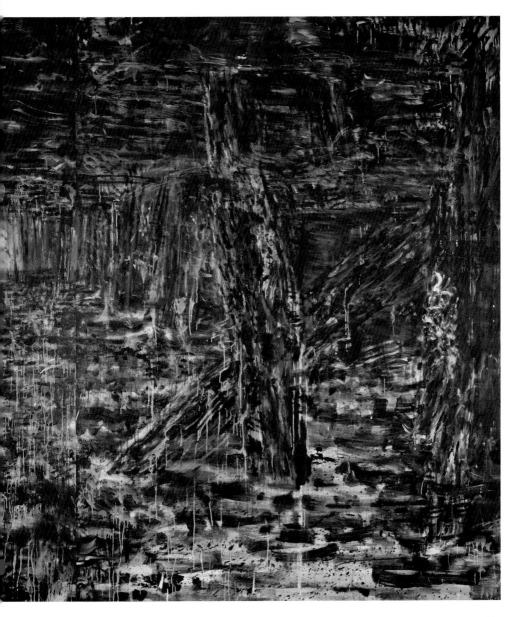

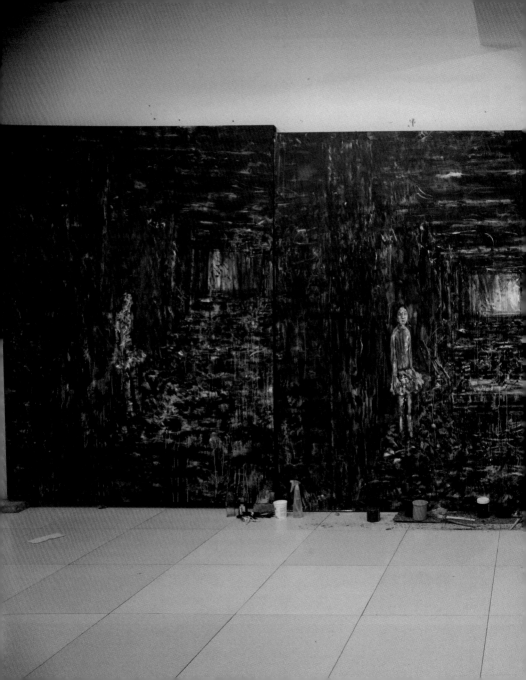

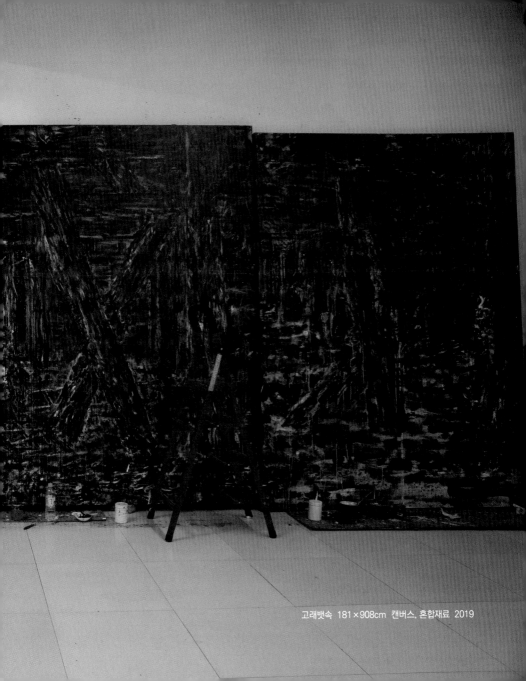

고래뱃속 181×908cm 캔버스, 혼합재료 2019

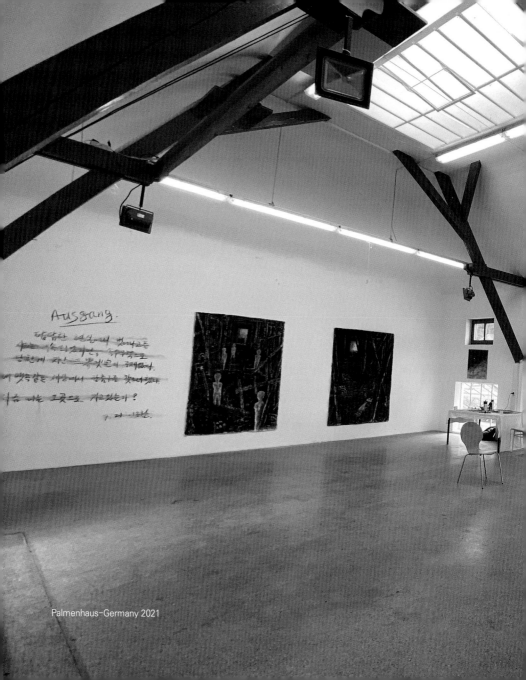

Ausgang.

Palmenhaus-Germany 2021

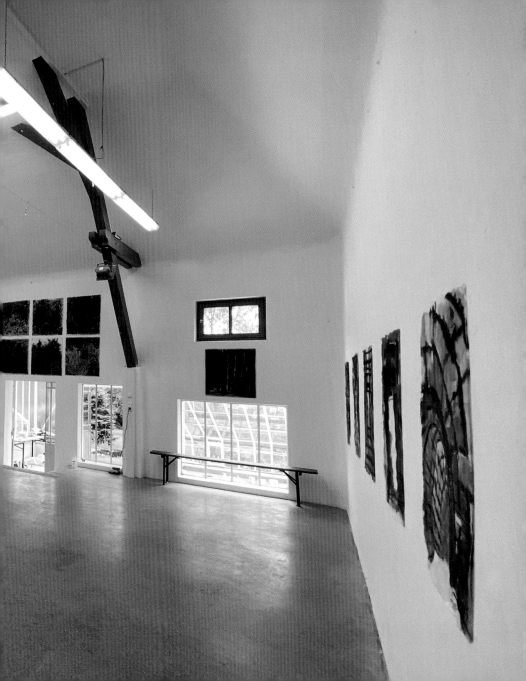

三界火宅

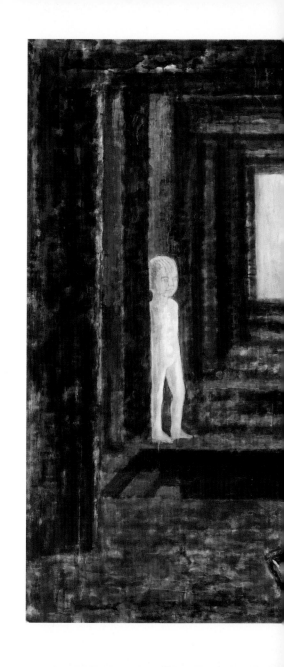

삼계화택
206×294cm 장지, 수간채 2020

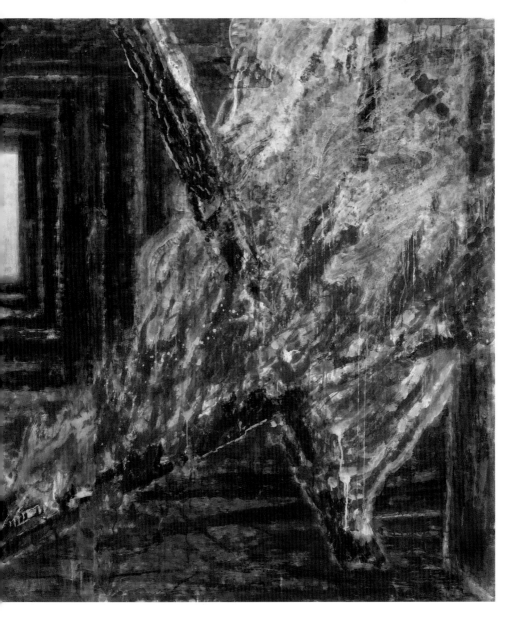

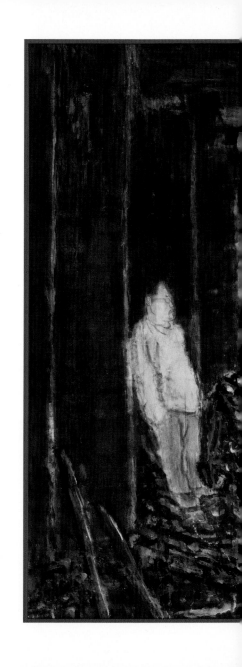

삼계화택
206×294cm 장지, 수간채 2020

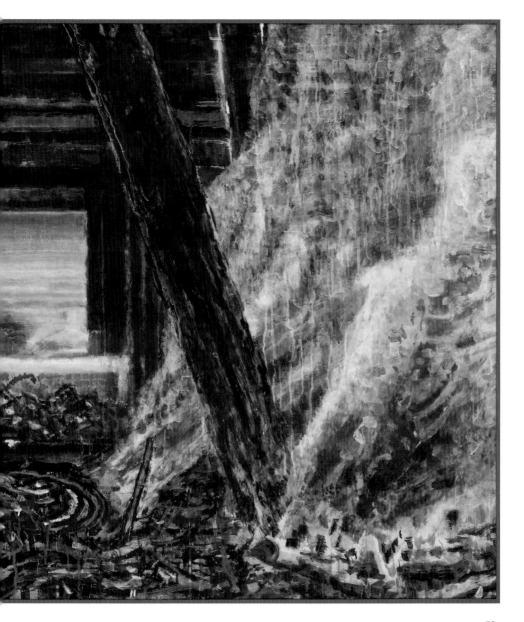

삼계화택 145×195cm 장지, 수간채 2019

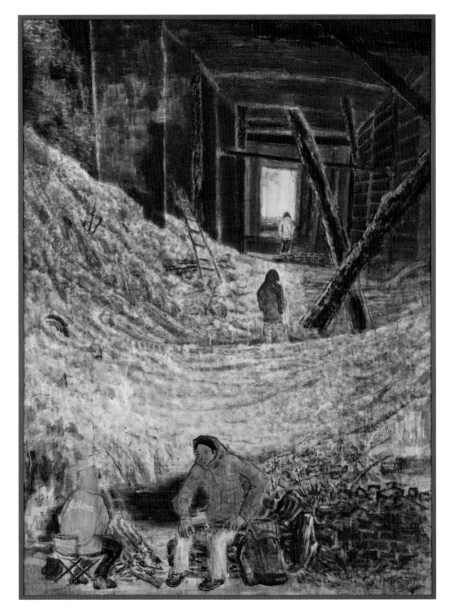

삼계화택 73×60cm 장지, 수간채 2018

삼계화택 73×60cm 장지, 수간채 2018

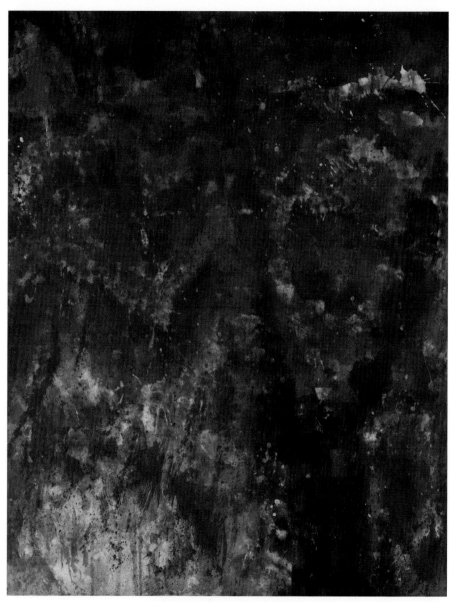

삼계화택 117×91cm 장지, 수간채 2017

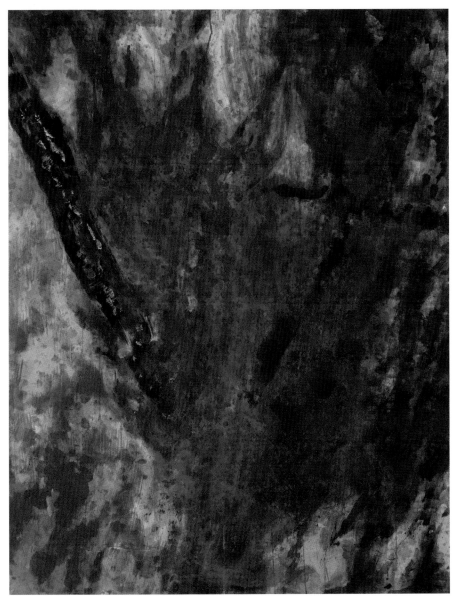

삼계화택 117×91cm 장지, 수간채 2017

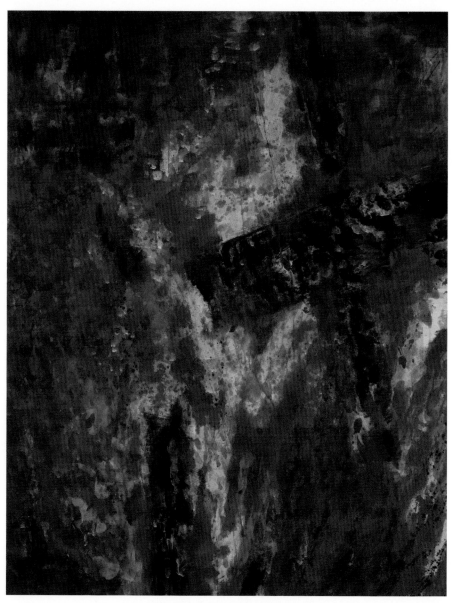

삼계화택 117×91cm 장지, 수간채 2017

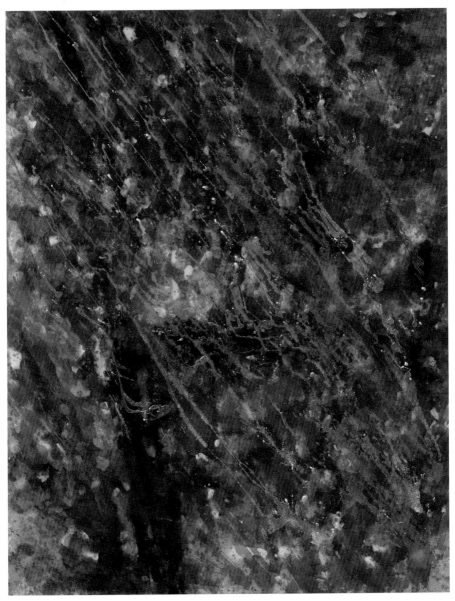

삼계화택 117×91cm 장지, 수간채 2017

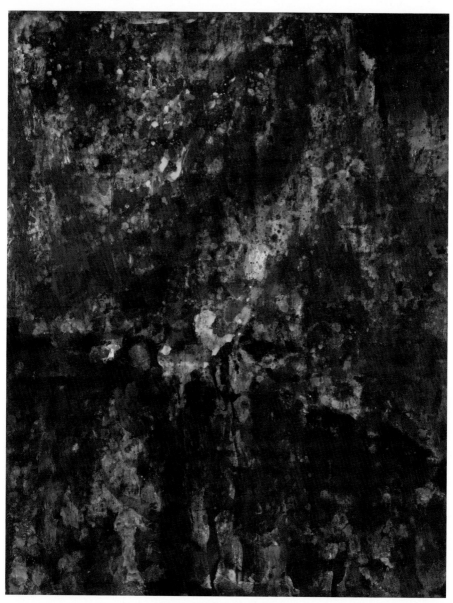

삼계화택 117×91cm 장지, 수간채 2017

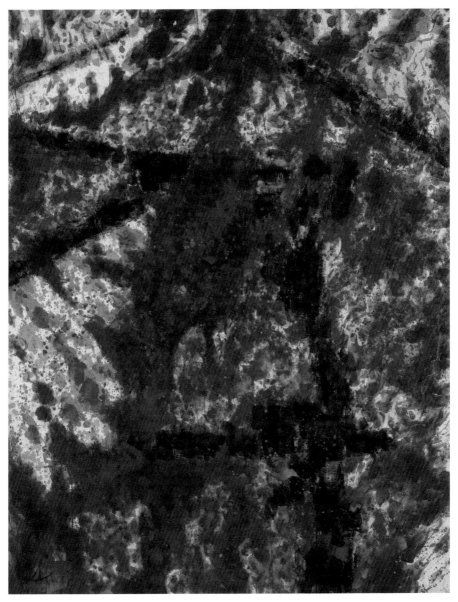

삼계화택 117×91cm 장지, 수간채 2017

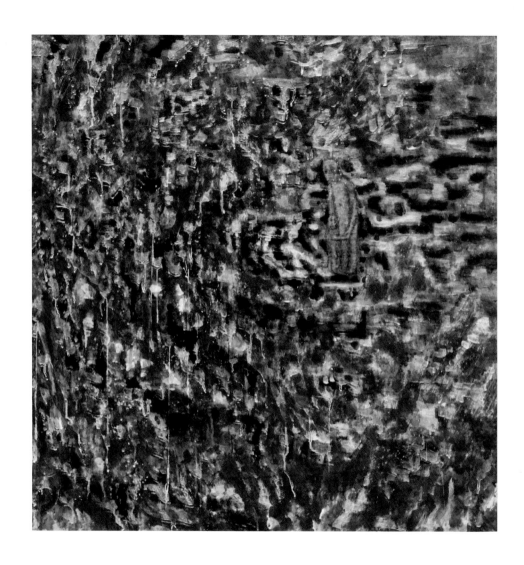

삼계화택 120×122cm 장지, 수간채 2015

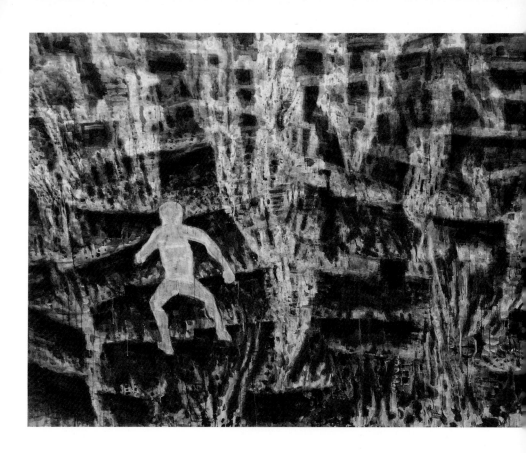

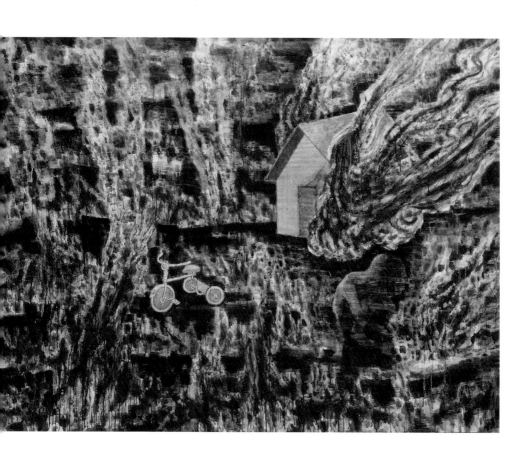

삼계화택 195×520cm 장지, 수간채 2013

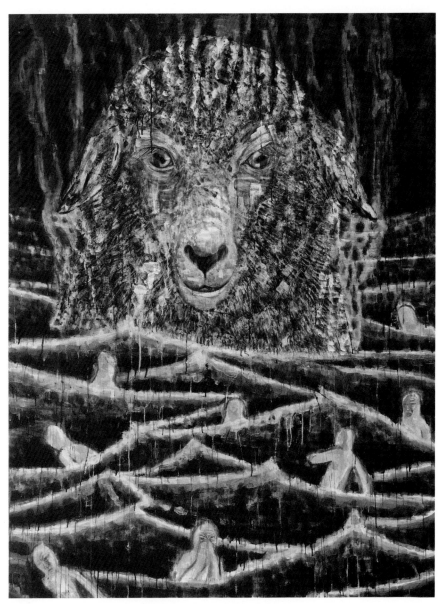

황홀과 절망 225×170cm 장지, 수간채 2012

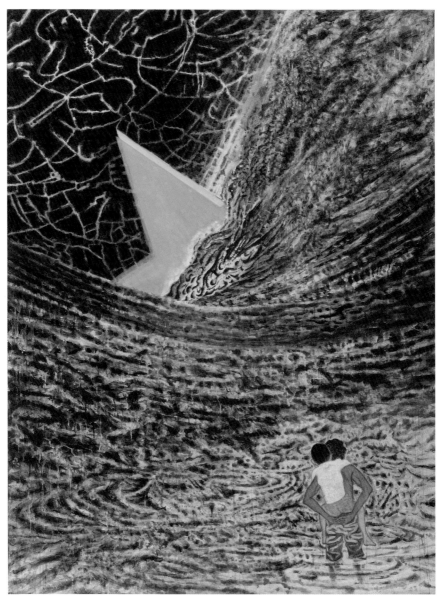

황홀과 절망 225×170cm 장지, 수간채 2012

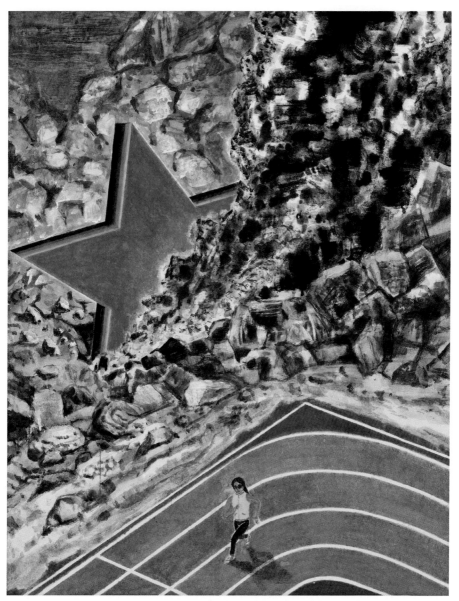

황홀과 절망 117×91cm 장지, 수간채 2013

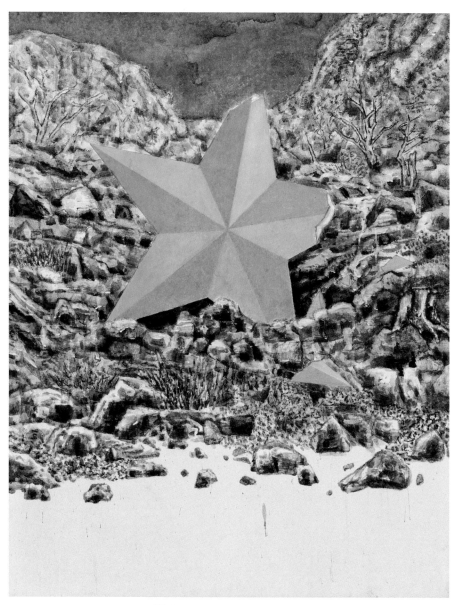

황홀과 절망 117×91cm 장지, 수간채 2013

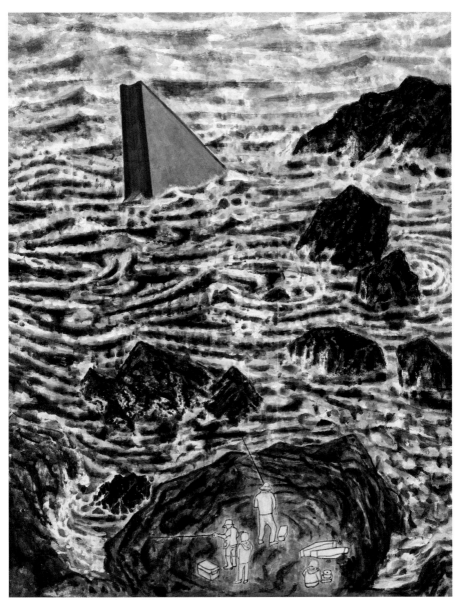

황홀과 절망 117×91cm 장지, 수간채 2013

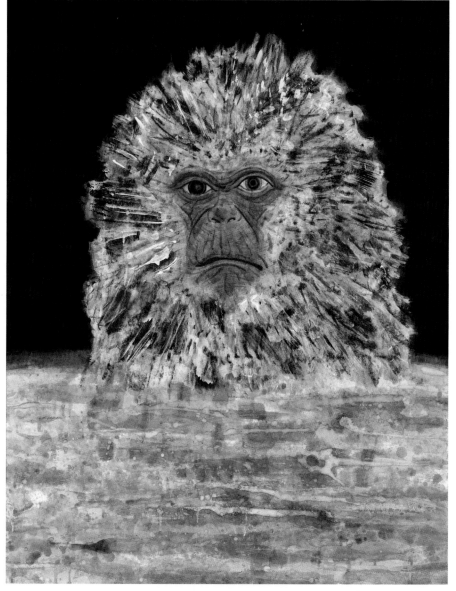

물들다 117×91cm 장지, 수간채 2011

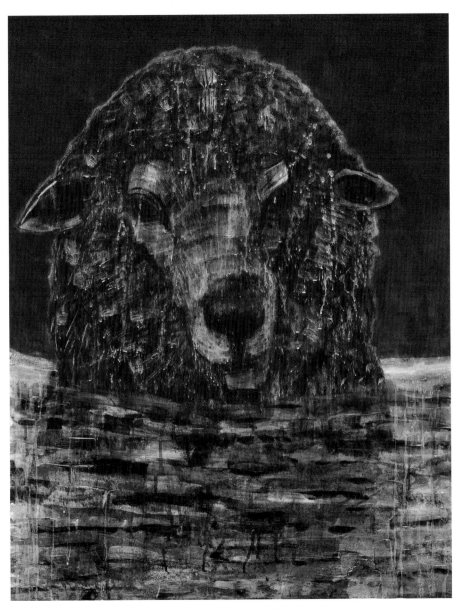

황홀과 절망 117×91cm 장지, 수간채 2011

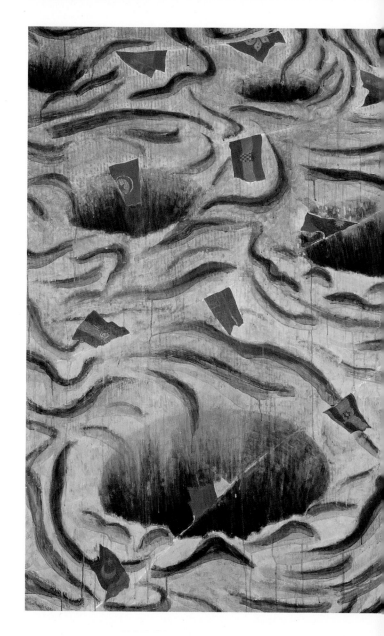

구덩이
197×312cm 장지, 수간채 2008

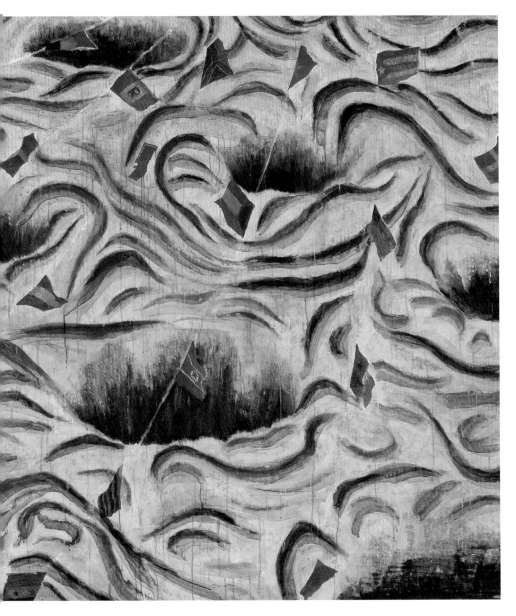

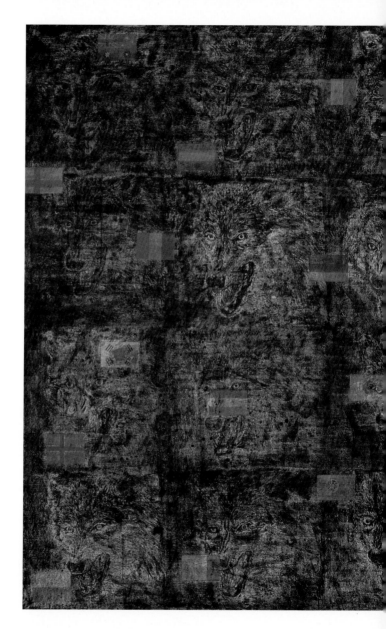

두려움을 감추는 기술
197×312cm 장지, 수간채 2008

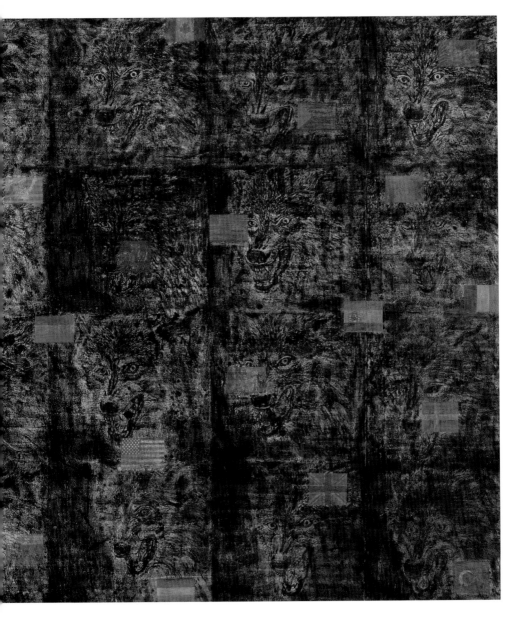

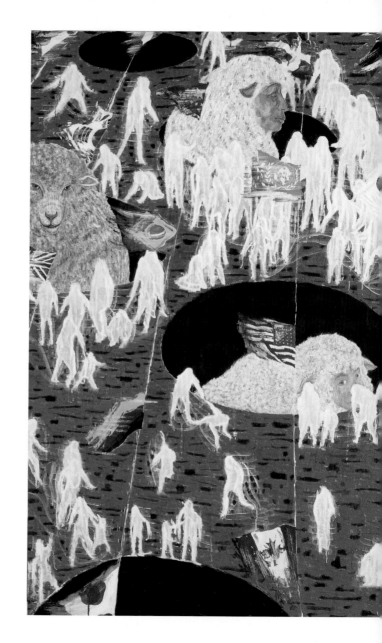

상처의 조건
197×312cm 장지, 수간채 2008

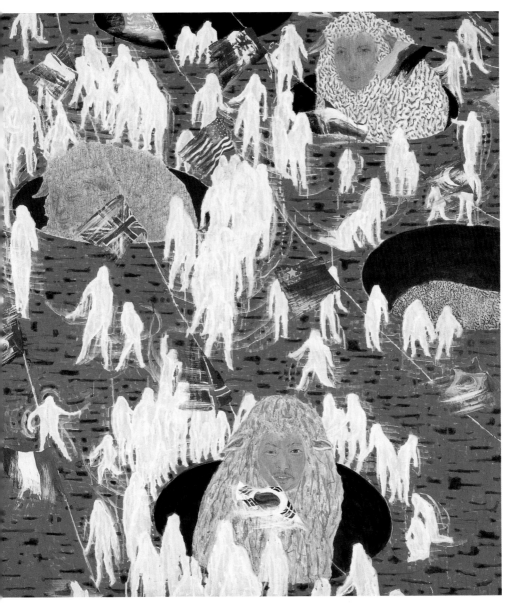

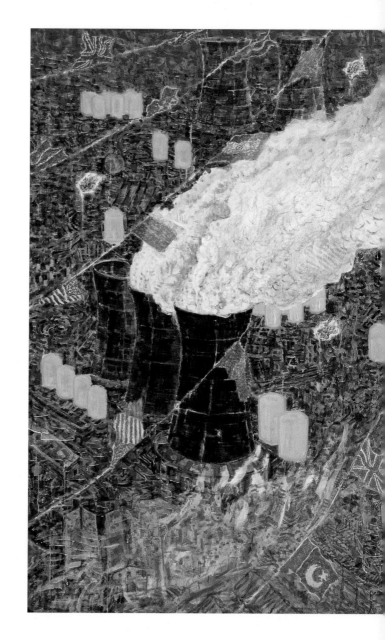

성장촉진 프로그램
197×312cm 장지, 수간채 2008

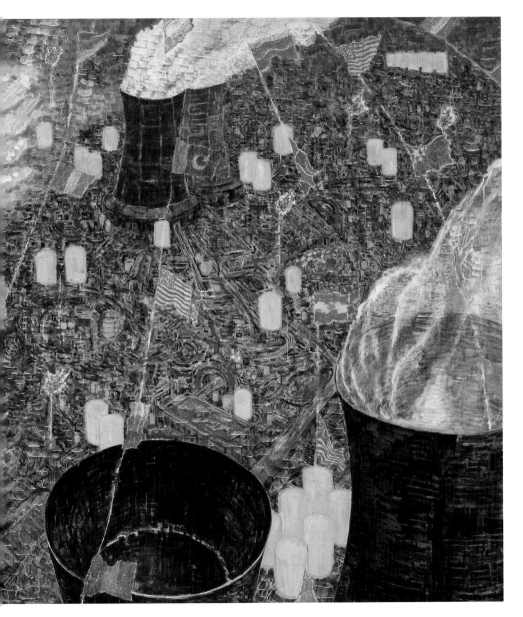

병적인 웃음 91×73cm 장지, 수간채 2007

병적인 웃음 91×73cm 장지, 수간채 2007

병적인 웃음1 145×112cm 장지, 수간채 2007

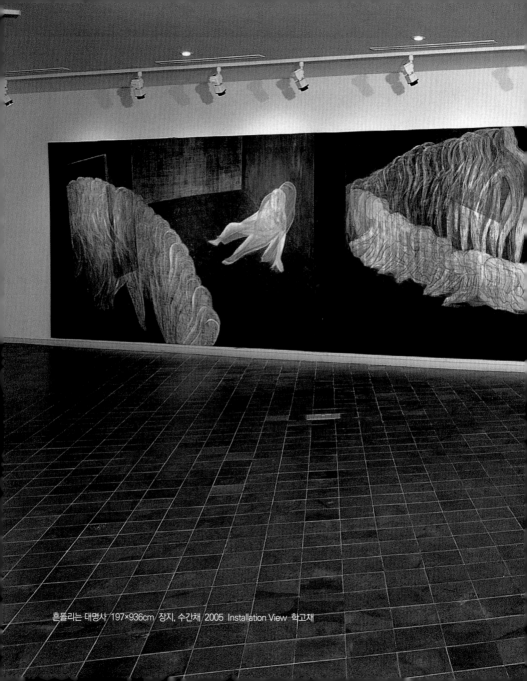

흔들리는 대명사 / 197×936cm / 장지, 수간채 / 2005 / Installation View / 학고재

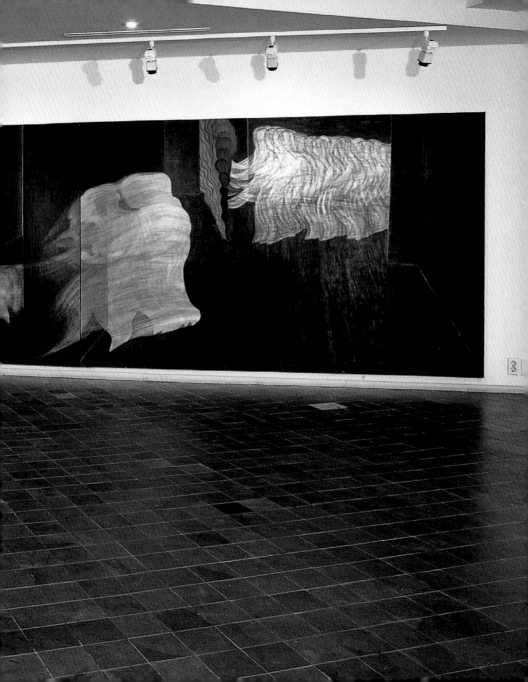

달아나라 189×130cm 장지, 수간채 2004

쓰러져라 189×130cm 장지, 수간채 2004

뒤-그들 162×130cm 장지, 수간채 2001

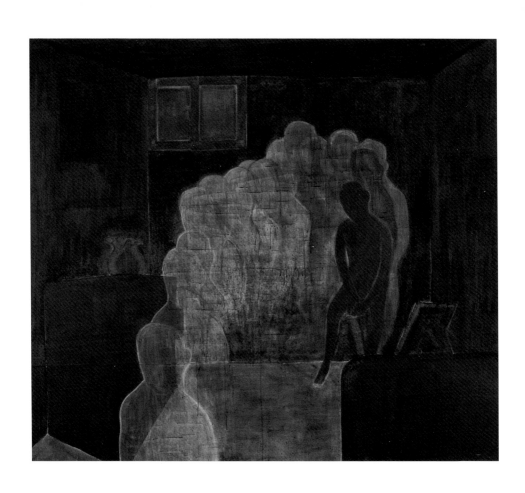

문득… 깨어있는 밤 176×200cm 장지, 수간채 2003

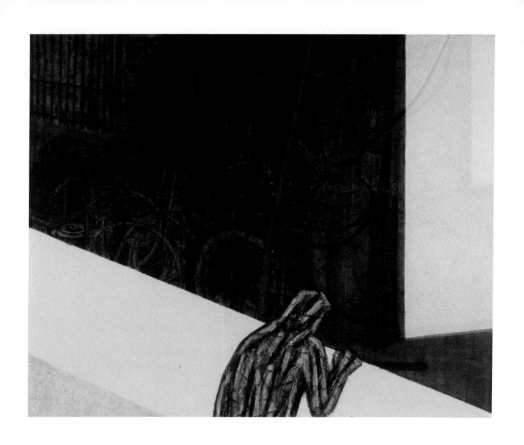

길을 잃다 182×226cm 장지, 수간채 2001

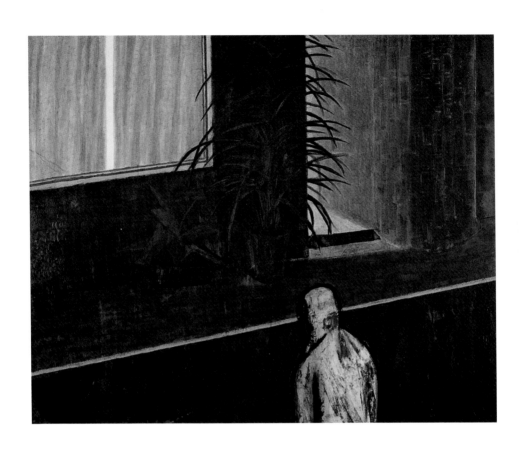

길을 잃다 182×226cm 장지, 수간채 2001

모호한 경계 116×91cm 장지, 먹 2001

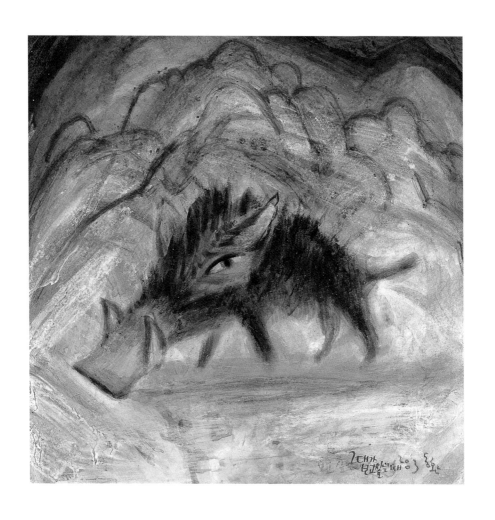

그대가 보고싶을 때 30×30cm 장지, 수간채 2003

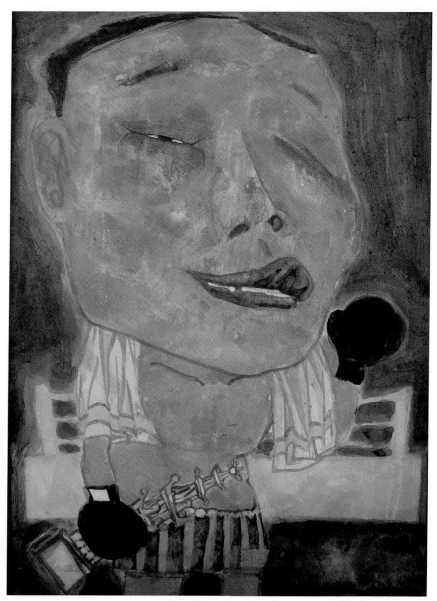

인생 42×30cm 장지, 먹 2003

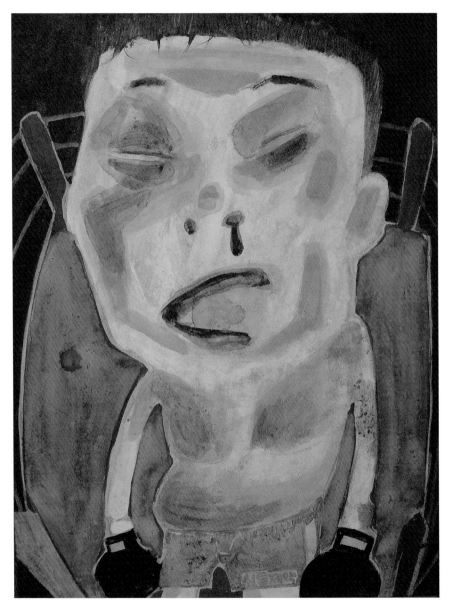

인생 42×30cm 장지, 수간채 2003

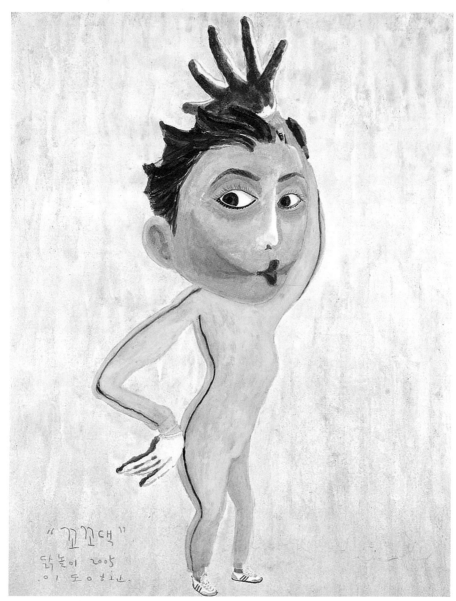

꼬꼬댁~ 70×54cm 장지, 먹 2004

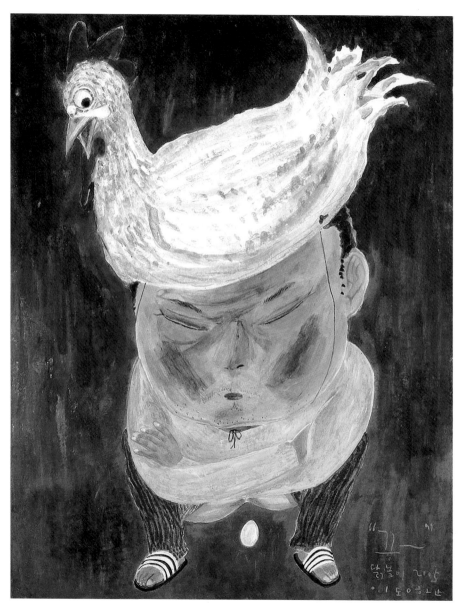

꿈~ 70×54cm 장지, 수간채 2004

She is··· 116×90cm 장지, 먹 2009

She is⋯ 116×90cm 장지, 수간채 2009

아무렇지 않게 40×40cm 장지, 먹 2004

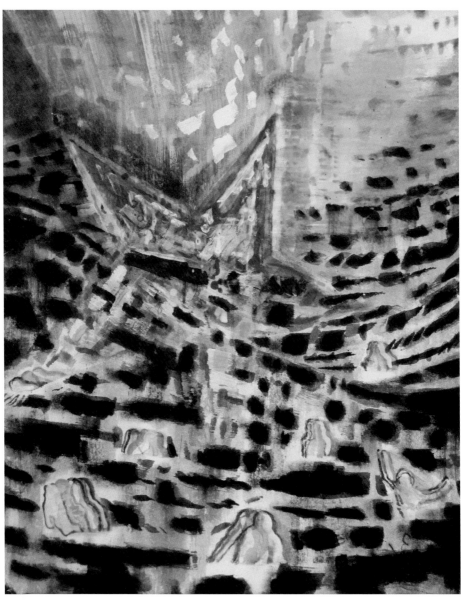

황홀과 절망 116×91cm 장지, 수간채 2010

흐르는 강물 따라서
75×145cm 수묵담채 2020

三界火宅 97×58cm 수묵담채 2012

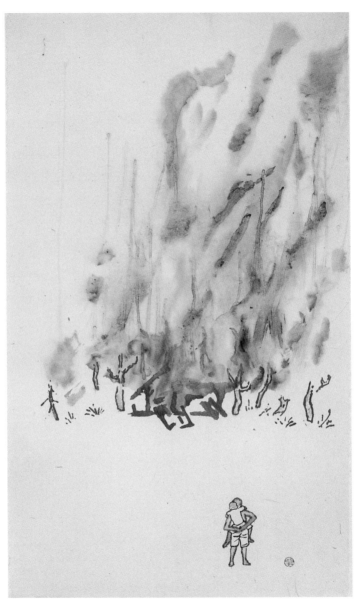

三界火宅 97×58cm 수묵담채 2012

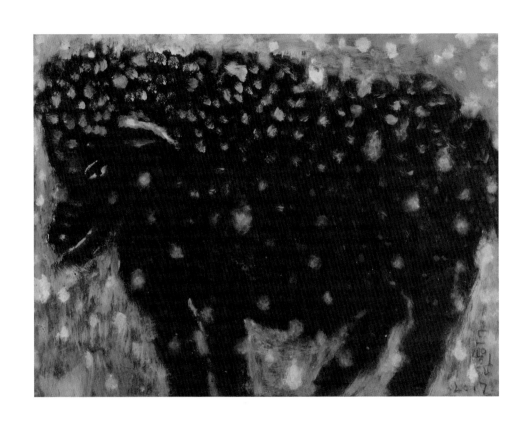

검은양 60×80cm 혼합재료 2019

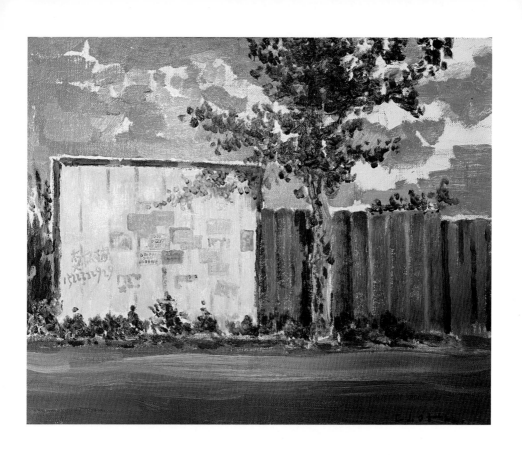

송창의 아침 40×50cm 캔버스, Oil 2017

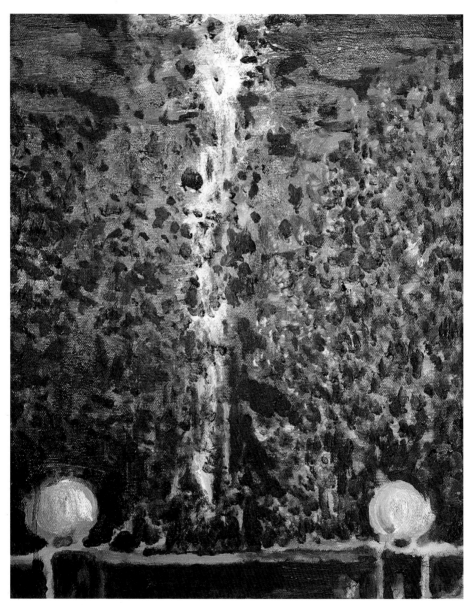

송장의 밤 50×40cm 캔버스, Oil 2017

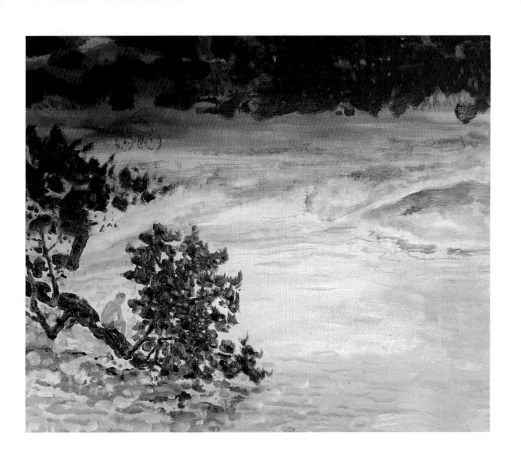

슈타른베르크의 여름 50×60cm 캔버스, Oil 2021

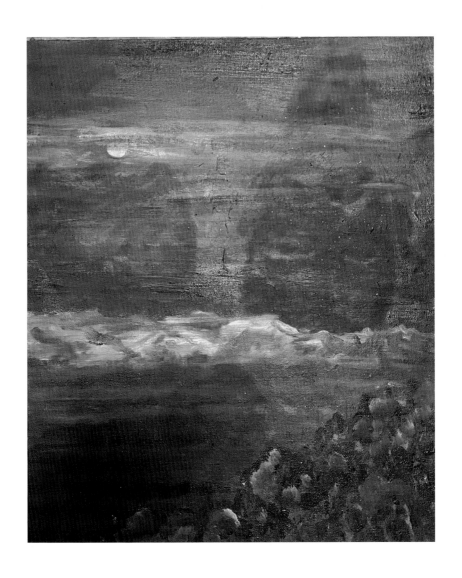

슈타른베르크의 그리움 60×50cm 캔버스, Oil 2021

불두 30×30cm 캔버스, Oil 2020

고래뱃속 40×50cm 캔버스, Oil 2021

은암미술관 2019

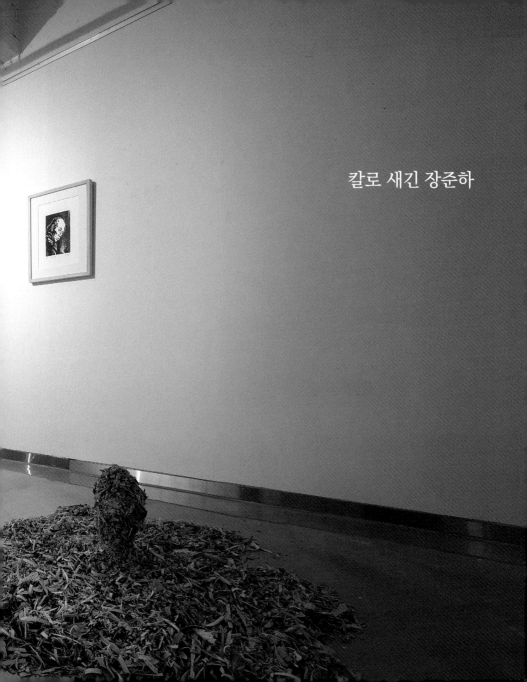

칼로 새긴 장준하

〈철조망 너머...〉
일본군으로부터 목숨 건 탈출을 한 후,
5명의 한국 청년들은 중국내륙에 위치한
임시정부가 있는 충칭으로 향하였다.

철조망 너머,,,
122×122cm 목판 2017

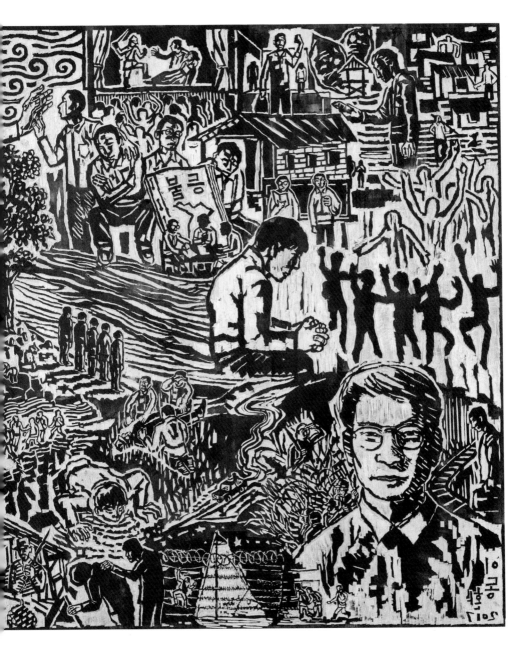

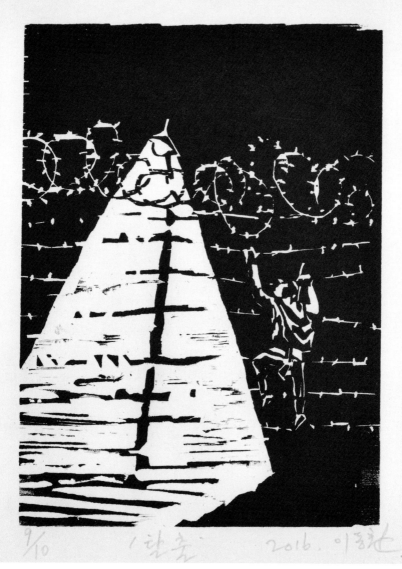

철조망을 넘어…… 20×14.5cm 유성목판

물이다 24×21.5cm 유성목판
두 개의 중국 20×15cm 유성목판

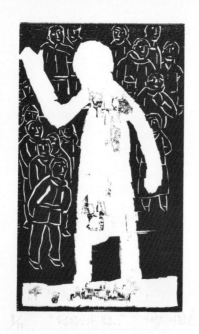

천명인가 보오 25×15cm 유성목판
이간공작 25×17cm 유성목판

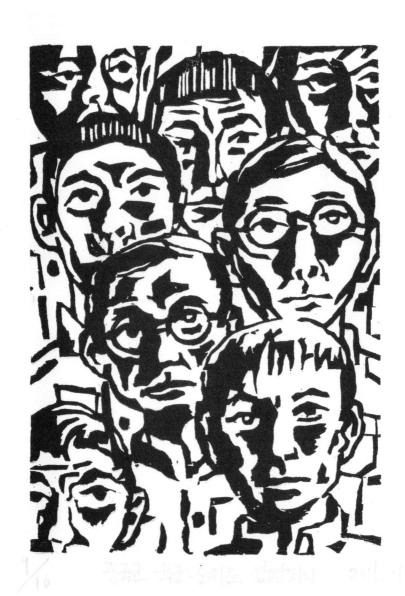

중국군 육군 중위가 되다 25×17.5cm 유성목판

한 판, 한 판, 숨을 몰아쉬며...

이동환 (작가노트)

한창 국정교과서로 온 나라가 혼란에 빠졌던 그 무렵, 아마도 나는 거기에서부터 시작했는지 모른다.

우연히 들린 동네서점에서 집어 든 이 〈돌베개〉 책은, 세월호 사건 이후 무기력에 빠져 있던 나에게 작은 위안으로 다가왔고, 한 번 읽고 그냥 마지막 책 페이지를 그대로 덮을 수 없었다.

내 머릿속엔 온통 진흙밭을 뒹구는 장면, 타는 목마름, 목숨을 건 행군 그리고 벅차오르는 뜨거운 무언가로 가득 찼고. 그동안 무심했던 지난 역사의 아픈 상처가 지금도 채 아물지 않았음을 알 수 있었다.

'이게 뭐지?'
'나는 지금 어디에 서 있는 걸까?'
'내가 할 수 있는 게 무엇인가?'

스케치북을 꺼내 들고, 연필을 쥐고, 조각칼을 잡고, 나무를 어루만졌다.

한 판, 한 판... 숨을 몰아쉬며 걷기 시작했다.
아니 함께 철조망을 뛰어넘고, 지쳐 잠들고, 목 놓아 애국가를 부르며, 험준한 파촉령을 넘어 임시정부의 충칭으로 향해 갔다.

그렇게 장준하 선생님을 뵈었고, 목판에 새기게 되었다.

비록 서툰 솜씨이고 아쉬움도 많이 남지만, 장준하 선생님의 말씀처럼 '못난 조상이 되지 말기를...' 나 역시 바라며, 여기에 작은 디딤돌이 되고자 한다.

2018년 여름

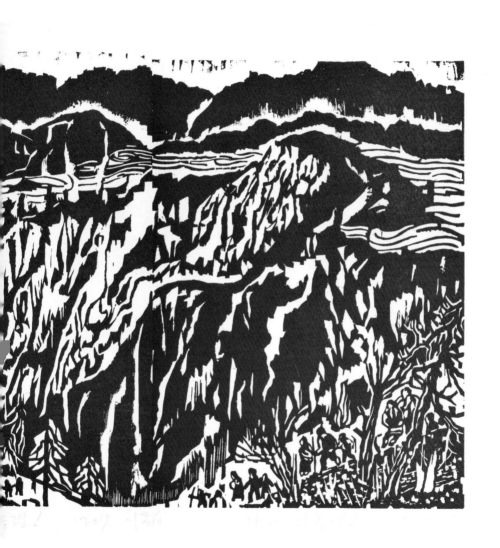

애 파촉령 35×50cm 유성목판

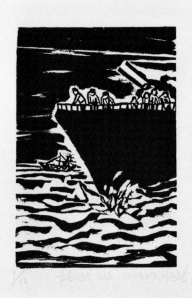

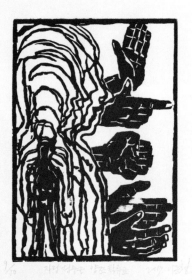

군용선을 타고 25×27cm 유성목판
자링 청수는 양쯔 탁류로⋯ 25×17cm 유성목판

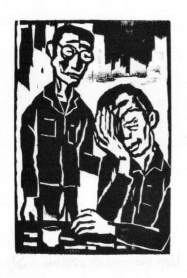

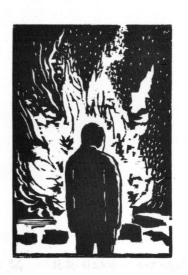

나의 결심을 재고 있다. 22×14.5cm 유성목판
활활 타오르다. 25×17cm 유성목판

〈아! 파촉령…〉
'제비도 넘지 못하는 험준한 파촉령'을 죽을 고비 넘겨가며
6,000리 대장정을 6개월간 걷고 또 걸었다,
장준하 일행을 비롯하여 53명의 한국인들은
드디어 임시정부가 있는 충칭에 이르렀다. (돌베개 발췌)

아! 파촉령
122×122cm 목판 2017

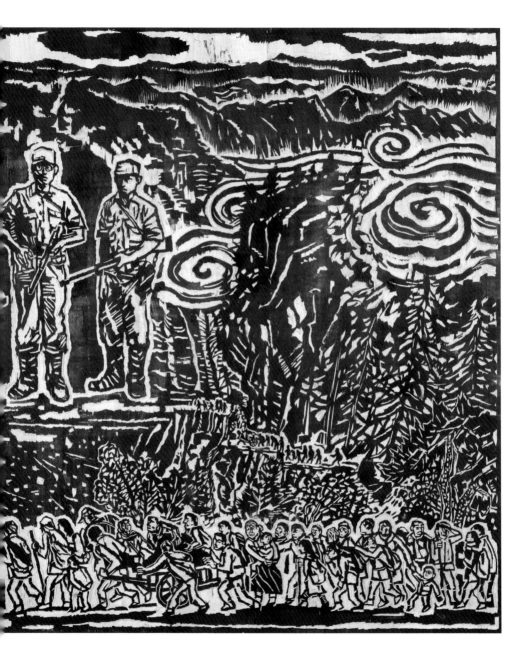

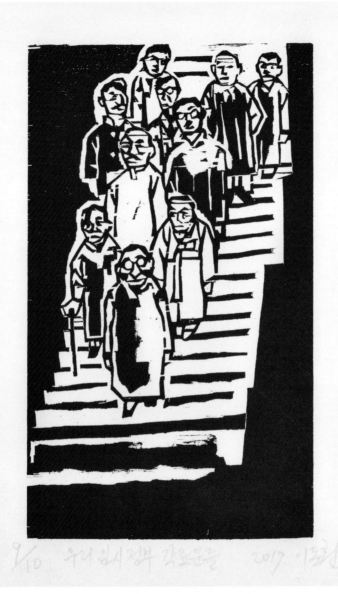

우리 임시정부 각료분들 25×15cm 유성목판

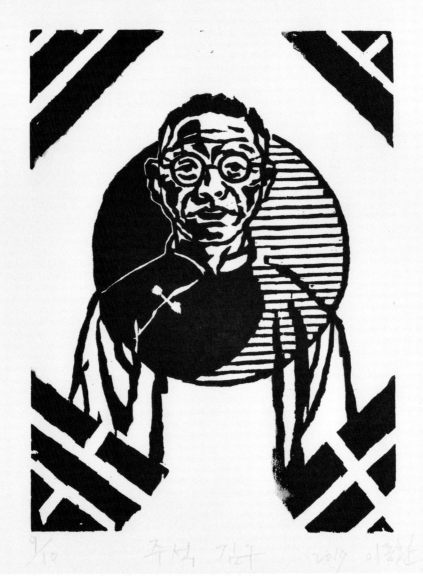

주석 김 구 27.5×20cm 유성목판

이동환-칼로 새긴 장준하

박영택 (경기대교수, 미술평론가)

사실을 바탕으로 하였기에 이에 대한 역사적 고증과 함께 책의 내용에 충실한 동시에 작가의 상상력과 형상화가 공존해야 가능한 작업인데 이는 사실 매우 까다롭고 힘든 작업이다. 또한 회화와 달리 목판화는 그림을 그리고 이를 다시 칼로 파고 찍는 몇 번의 과정을 통해 추려내는 복잡한 공정이 깃들어 있고 아울러 낭창거리는 모필의 탄력과 달리 단호하고 결정적인 칼의 선택에 의해 마감되는 작업이라는 점에서의 차이도 있다. 동일한 평면 위에서 이루어지지만, 판화는 나무의 표면을 절개하고 깊이를 만들어 파고 들어가 요철의 효과를 극대화하는, 이른바 조각적인 작업이고 그만큼 물질적인 성향, 촉각적인 지각을 예민하게 건드린다. 표면에 환영을 불러일으키는 회화와는 분명 차원이 다른 작업이란 얘기다. 아울러 오로지 흑백의 단색 톤으로 모든 것을 설명하고 결정지어야만 한다. 이 점에서는 수묵화와의 유사성을 어느 정도 거느린다고 말할 수도 있지만 결과적으로 유와 무, 검정과 흰색 두 가지 차원의 세계 속에서만 모든 표현을 이루어내야 하는 한계 안에서의 조형화라는 난제가 도사리고 있다. 하여간 이동환은 그와 같은 목판화 작업을 통해 장준하 선생의 지난 역사적 여정에 동행했다. (부분 발췌)

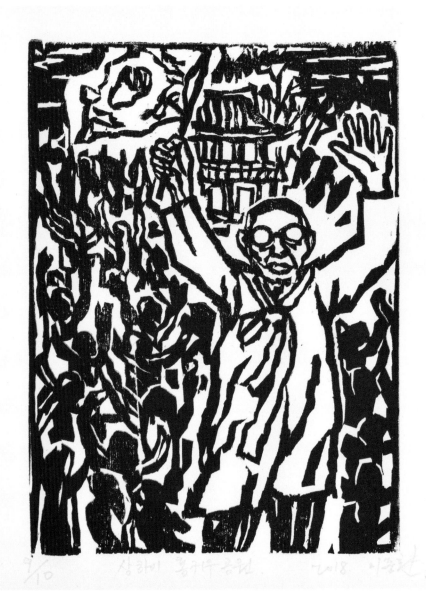

상하이 홍커우 고원 30×22cm 유성목판

〈해방〉

도착한 임시정부는 혼란에 빠져있었다.

아니 20년간 지속된 고단한 망명 생활에 모두 지쳐있었다.

해방을 맞이한 조국은 진공상태로 빠져들었다. (돌베개 발췌)

해방
122×122cm 유성목판 2018

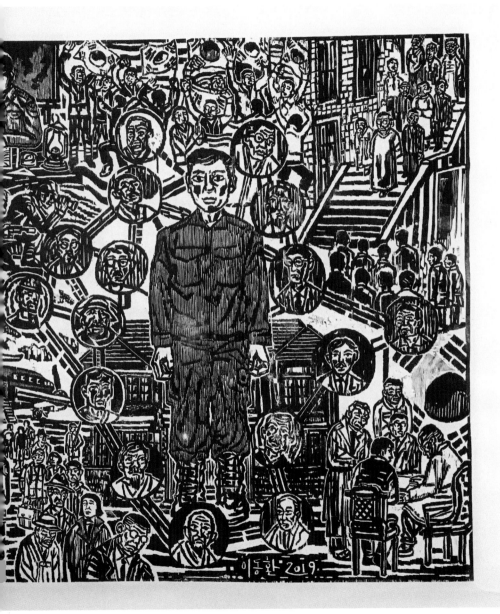

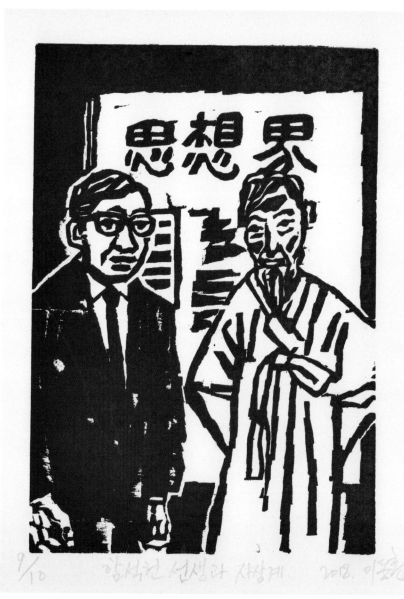

함석헌 선생과 사상계 30×22cm 유성목판

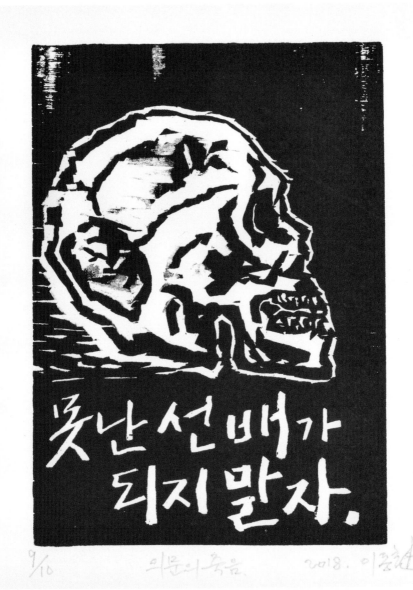

9/10 　의문의 죽음. 　2018. 이종천

의문사 25×17cm 유성목판

〈민중이여~, 민주주의여~〉

오늘날 대한민국은 동학농민항쟁(1894년), 8.15해방(1945년),

4.19혁명(1960년), 5.18광주민주화운동(1980년), 6.10민주항쟁(1987년)

그리고 촛불혁명(2017년)까지…. 국민들은 '민주주의에 대한 외침'을 계속하고 있다.

민중이여~, 민주주의여~
122×122cm 유성목판 2019

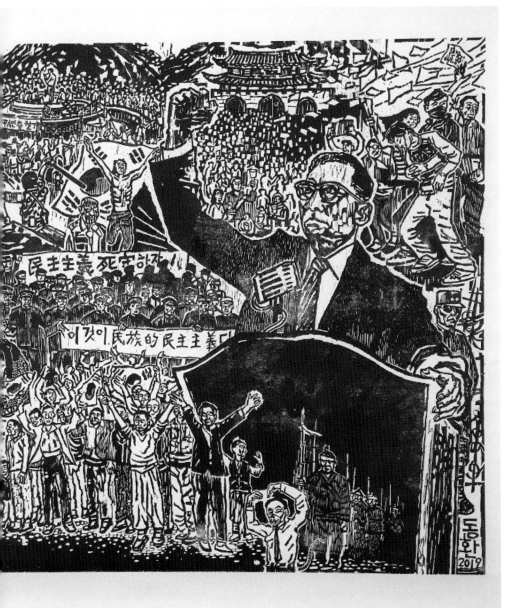

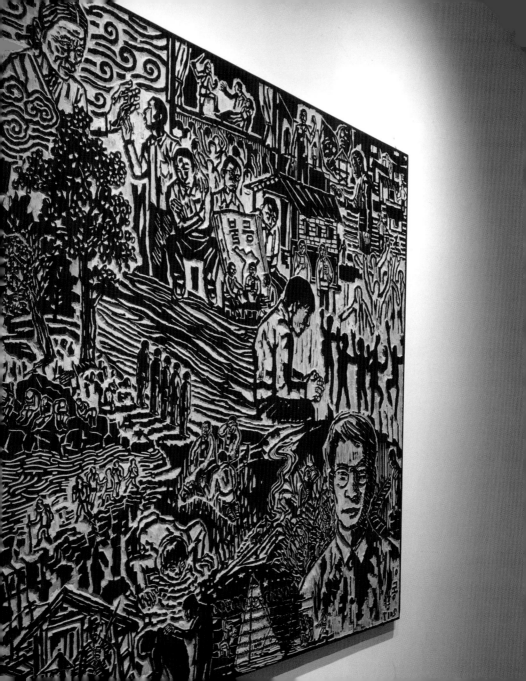

아트비트 갤러리 2018

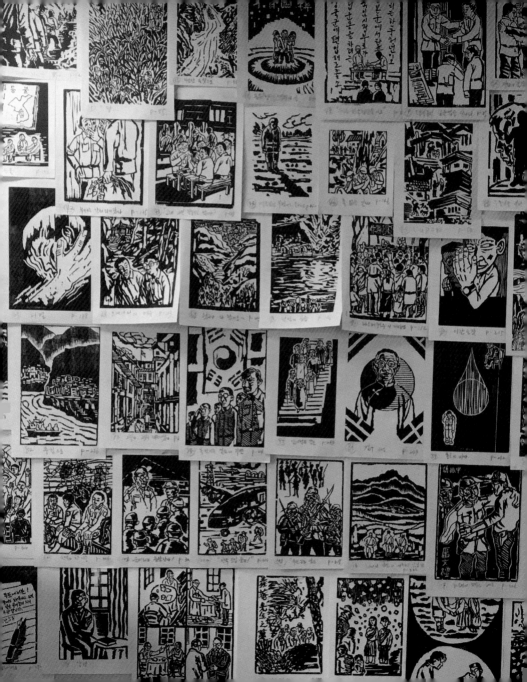

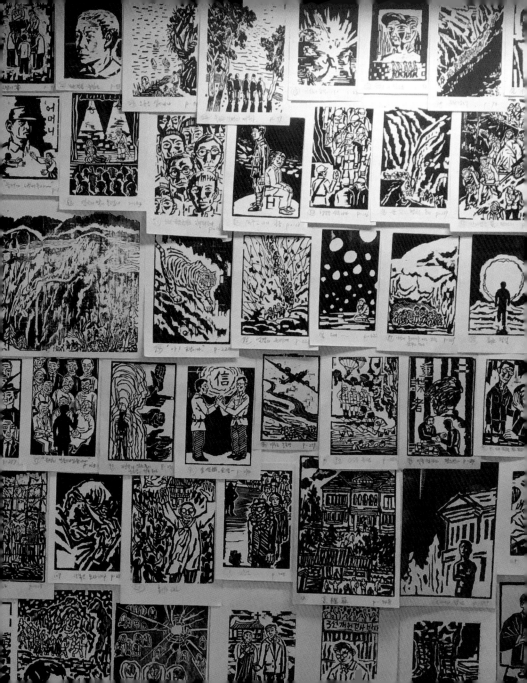

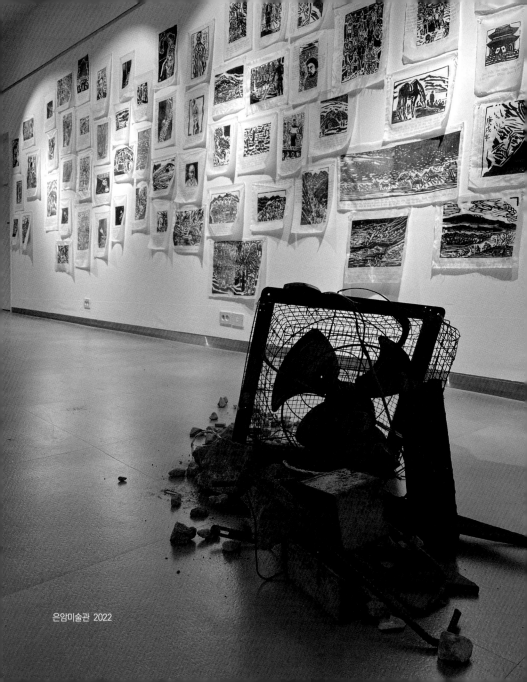

은암미술관 2022

칼로 새긴 독립전쟁
- 이회영

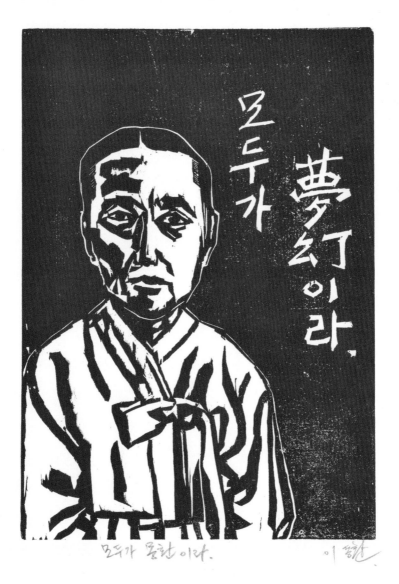

모두가 몽환이라. 35×25cm 유성목판

을미늑약 1905년 28×16cm 유성목판
경술국치 15×15cm 유성목판

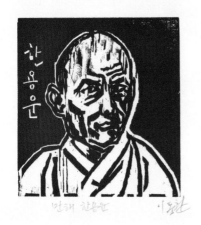

만해 한용운 16×15cm 유성목판

규숙,규창을 데리고 7년만에 15×15cm 유성목판

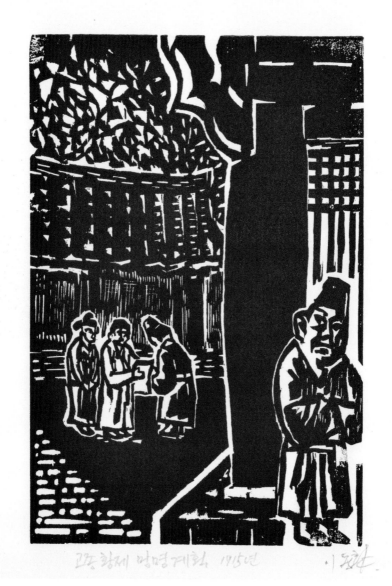

고종왕 망명계획 30×20cm 유성목판

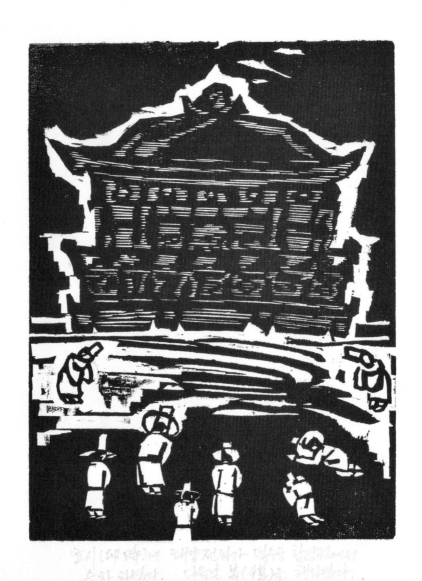

왕의 장례식 35×25cm 유성목판

기근과 굶주림
17.5×25cm 유성목판

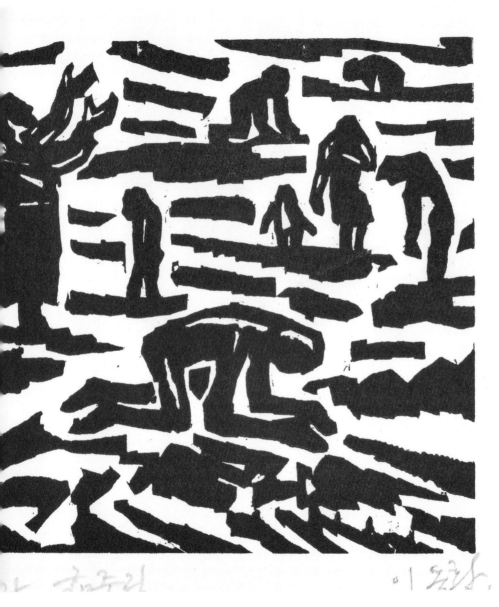

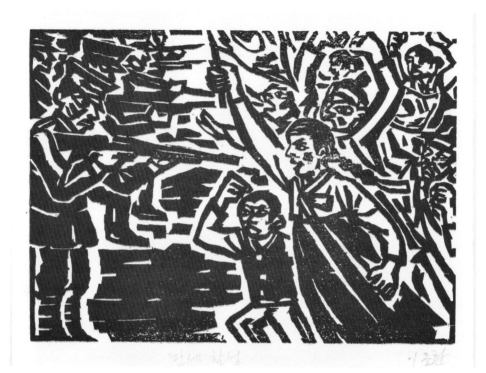

만세 함성 25×25cm 유성목판 (Frans Masereel 작품 차용)

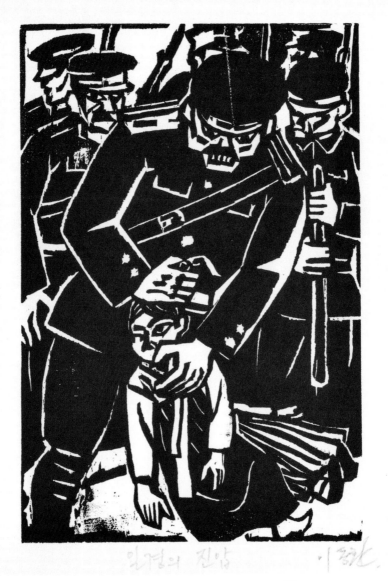

일경의 진압 30×20cm 유성목판 (Frans Masereel 작품 차용)

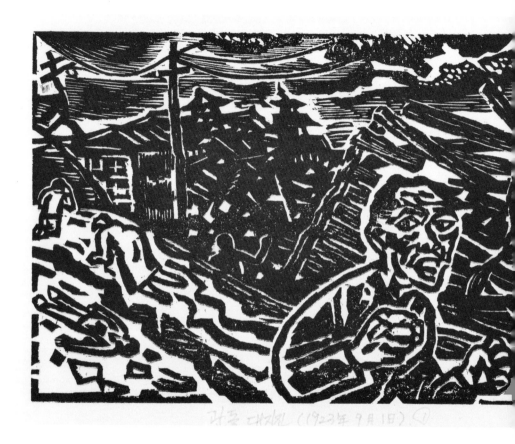

관동 대학살 (1923年 9月 1日) ①

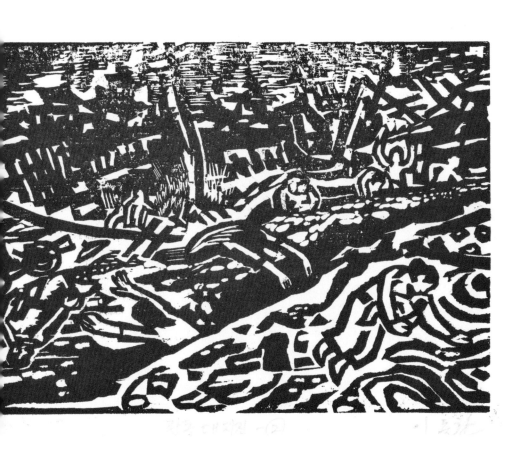

관동대지진 25×70 cm 유성목판

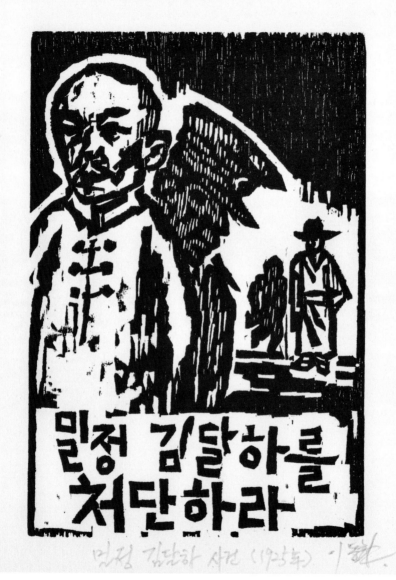

밀정 김달하를 처단하라. 25×17cm 유성목판

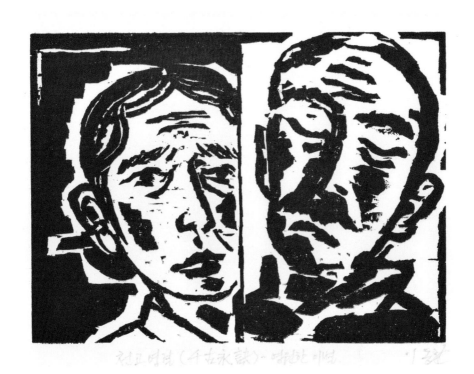

천고영결 23×32cm 유성목판

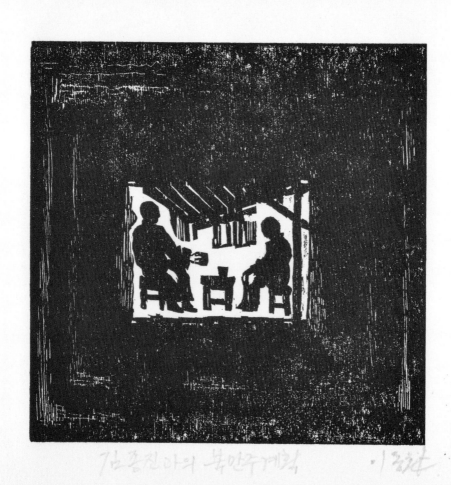

김종진과 북만주 계획 20×20cm 유성목판

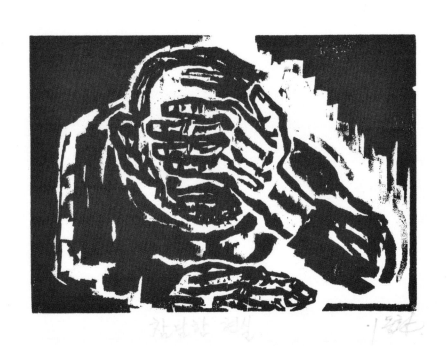

참담한 현실 18×25 cm 유성목판

상해로 피신-3개월간의 행군
20×30cm 유성목판

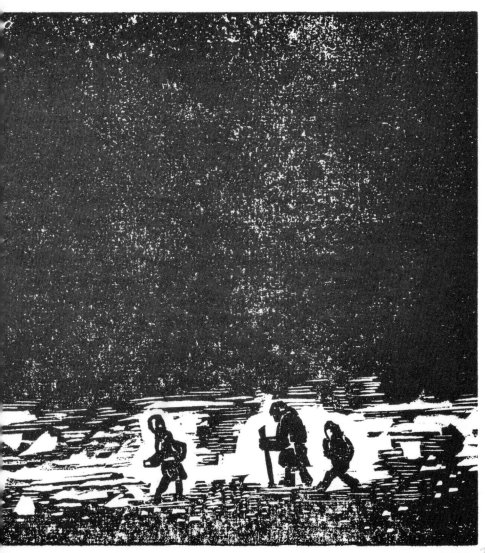

아신 - 3개월간 (함께) (92년作)

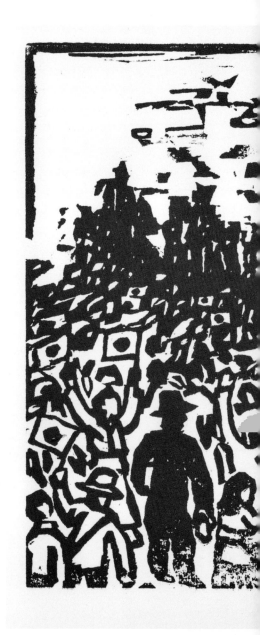

상해 홍커우 공원
25×35 cm 유성목판

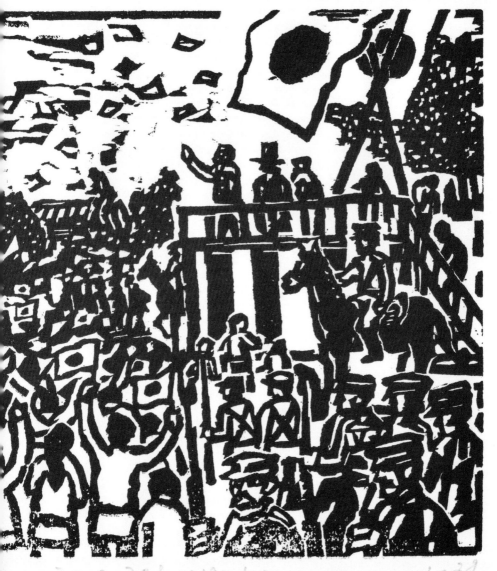

해 홍카우 공원 (1932年) 이철수.

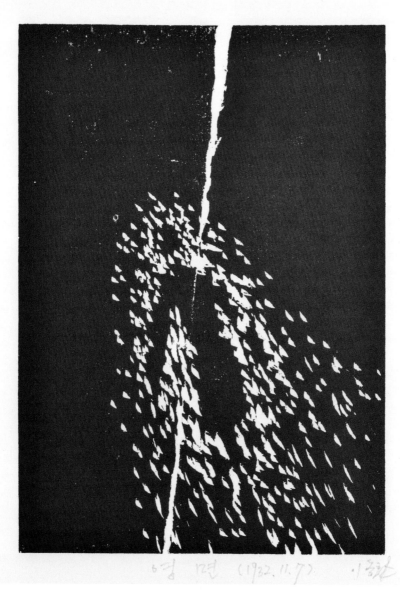

영면 (1932. 11. 7) 이흥찬

영면 1932년 35×25 cm 유성목판

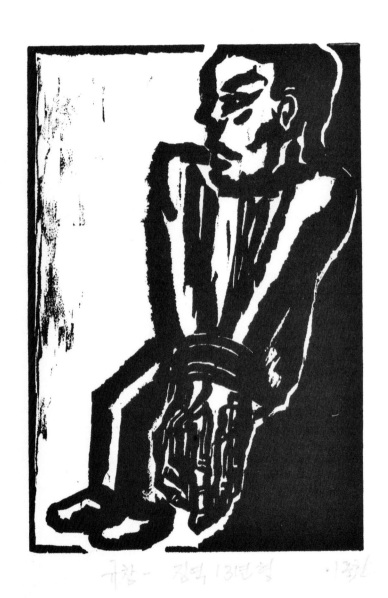

규창–징역 13년형 30×20 cm 유성목판

끝없는 이야기-면회
18×25 cm 유성목판

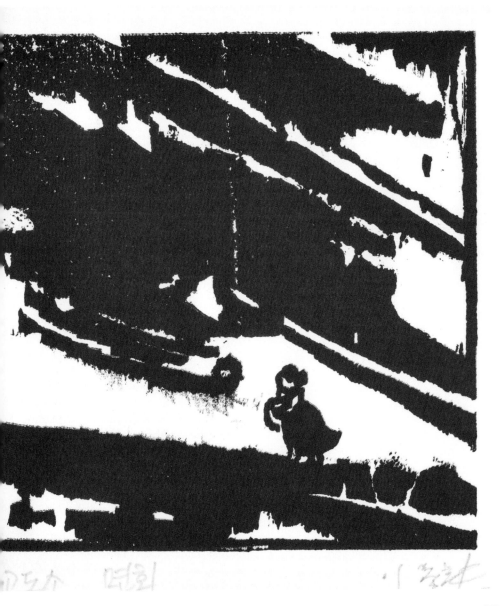

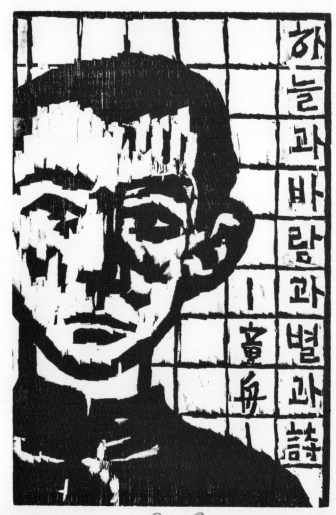

윤동주 (1917~1945)
이종권

윤동주 30×20 cm 유성목판

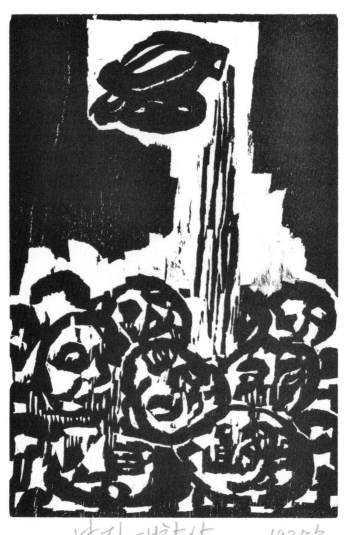

난징 대학살 30×20 cm 유성목판

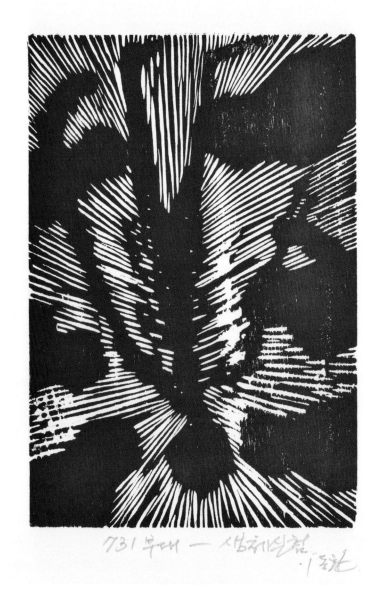

731부대 — 생체실험

731부대 30×20 cm 유성목판

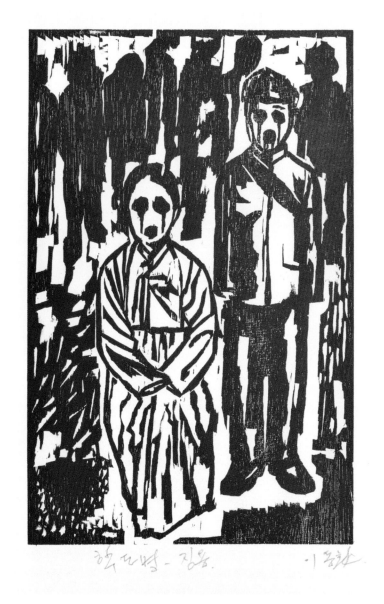

학도병 35×23 cm 유성목판 (안창홍 '가족사진' 1982년 차용)

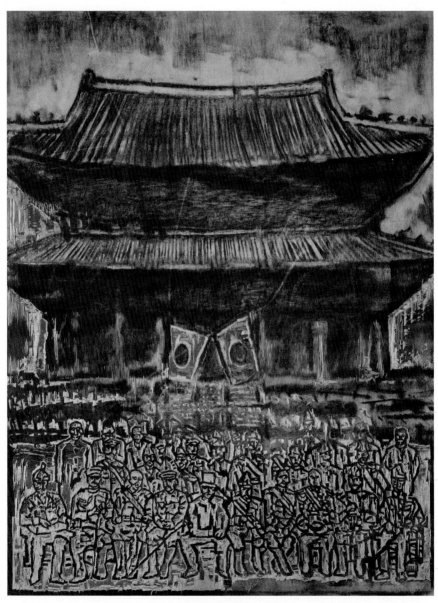

경술국치 (1910년)

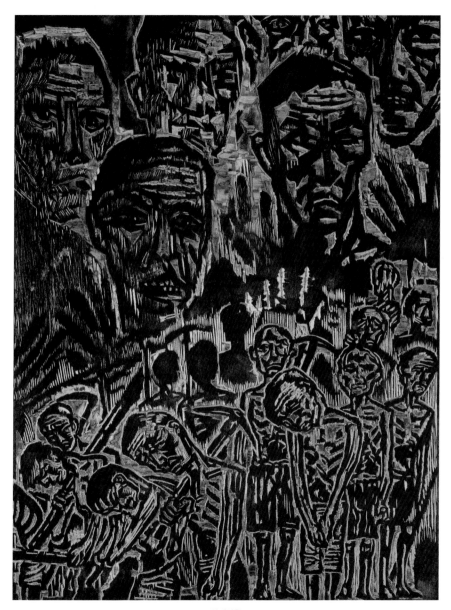

강제징용

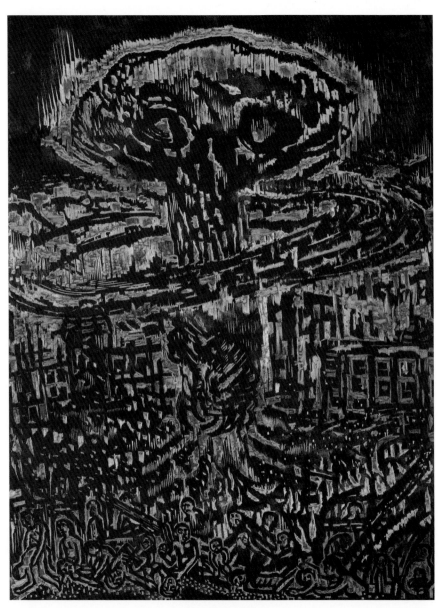

원폭-히로시마 (1944년)

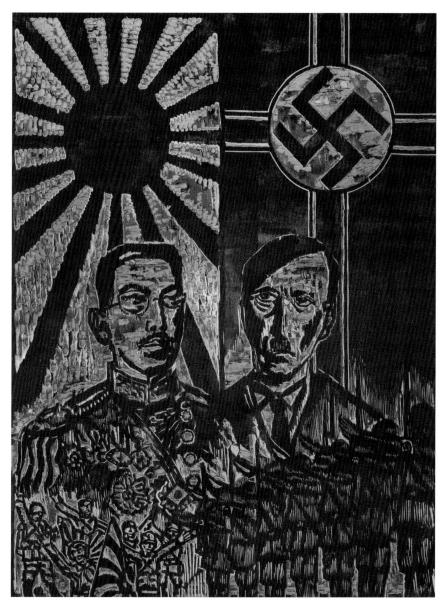

제국주의

〈임시정부 각료〉

1945년 8월 15일. 일본의 항복과 미·소 양국의
한반도 지배에 대해 민족의 운명은 백척간두에 서 있었다.
김구 주석을 비롯한 임정의 각료들은 서둘러 조국으로 돌아가야 했다.

해방–대한민국 임시정부
122×122 cm 유성 2018

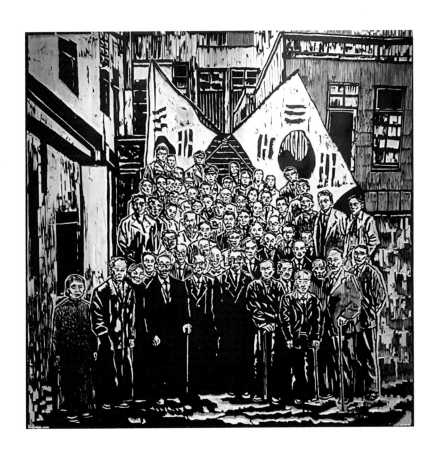

PROFILE

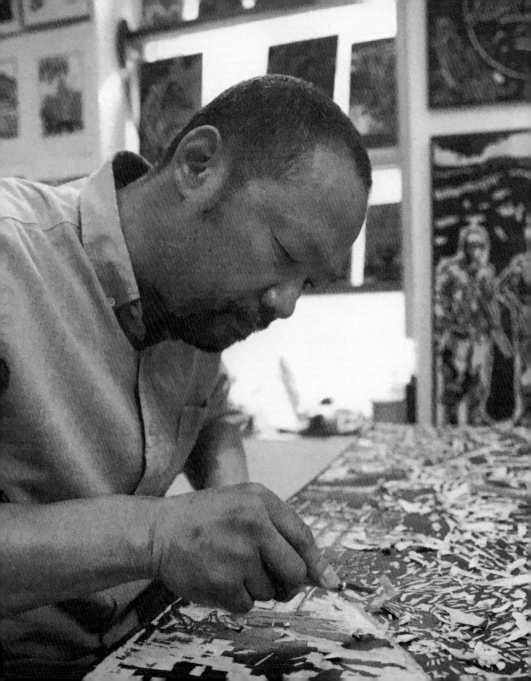

이 동 환 LEE, DONG-HWAN 李 東 煥

1996 중앙대학교 대학원 회화과 졸업 (한국화 전공)
1992 조선대학교 미술대학 회화과 졸업 (한국화 전공)

개인전
2022 고래뱃속 (금호미술관)
2021 Ausgang
　　(Villa Waldberta Palmenhaus-Germany)
2020 FROM ZERO (갤러리 제이콥1212)
2019 가슴에 품은 돌베개-목판화 (은암미술관)
　　朝花夕拾 -목판화 (길담서원)
2018 칼로 새긴 장준하-목판화 (아트비트 갤러리)
2015 三界火宅 (갤러리 울)
2013 황홀과 절망 (인사아트센터)
2008 n a r r a t i o n (관훈갤러리/신세계갤러리)
2007 병적인 웃음 (관훈갤러리/신세계갤러리)
2005 흔들리는 대명사 (학고재/신세계갤러리)
2004 아무렇지 않게... (갤러리 창/메트로 갤러리)
2001 길을 잃다 (가나아트스페이스/인재미술관)
1995 흙가슴 (서경갤러리/빛고을미술관)

단체전
2022 광주화루 전. (KJ스퀘어)
　　기록하고, 기억하라. (은암미술관)
　　씨앗에서 열매까지 (fill gallery)
2021 나무 그림이 되다. (예술의 전당-서예박물관)
　　Kunst und Demokratie (platform/ Germany)
2020 5월시 판화전 (5.18민주화공원 기록관)
　　筆墨之間 필묵지간 (홍콩한국문화원,
　　복합문화지구 누에)
　　波肚阮躄 파두완벽 (성균관대학 박물관)
　　浩然還生 호연환생 (대덕문화 예술회관)
　　韓.中 교류전-庚子感懷 (관산월 미술관/中國)

2019 책 & 미술 (라이프러리 갤러리)
　　'노회찬을 그리다'-1주기추모전 (전태일 기념관)
2018 沈浮之力
　　(7-space, 베이징, 中國/아트폴리곤, 광주)
　　북경질주 (광주시립미술관)
　　미감, 공감 (AllMe 갤러리)
　　1회 조선대 예술상 (조선대 김보현 미술관)
　　독도서신 (세종문화회관 미술관/상해문화원, 中國)
　　古雅新風 (관산월 미술관, 심천, 中國)
2017 북경창작센터 9기 발표전
　　(798 星之갤러리, 베이징, 中國)
　　왕레 8000℃ (C+Space, 북경, 中國)
　　한 장의 면화지 (송좡 산해미술관, 베이징, 中國)
　　독도서신 (예술의 전당 서예박물관)
2016 음식남녀 (신세계 갤러리)
　　선으로 말하는 세상 (백민미술관)
　　겹의 미학 (복합문화공간 애무)
2015 Position (토포하우스)
　　남도의 원류 - 장흥 (신세계 갤러리)
　　Midfielder (갤러리 울)
　　바보전 (복합문화공간 애무)
2014 오월의 파랑새 (광주시립미술관)
　　오월전 (광주시립미술관 분관)
　　제16회 황해미술제 '레드카드' (인천 아트플렛폼)
2013 용산참사 4주기 추모 퍼포먼스 (용산 남일당)
　　대중의 새 발견 (문화역서울 284)
　　묵선전 (성균갤러리)
　　Midfielder (GMA 갤러리)
2012 동물원 전 (스페이스 K)
　　진도소리 (서울, 광주신세계갤러리)
　　오늘의 진경 (겸제정선 기념관)
　　GMA 개관전-無有등등 전
　　(광주시립미술관 서울분점)

2011 신년 묘책 (신세계 갤러리)
　　　 물질적 공간 (공평 아트센터)
　　　 심해의 도약 (성신여대 운정캠퍼스 전시장)
　　　 몸과 재양전 (경희대학교 미술관)
　　　 겹의 미학 (공 아트스페이스)
2010 '주땜무~' 호랑이 (팔래드 서울갤러리)
　　　 12支 이야기 (광주시립미술관)
　　　 빛-2010 하정웅 청년작가 10주년 기념전
　　　 (광주시립미술관)
　　　 순수거리-뛰어넘고, 흐르면서, 융합하기
　　　 파주출판도시 아트플랫폼 제1기 입주작가
　　　 기획전 (파주 아시아출판문화정보센터)
2009 Key-프로젝트 '習流' (영아트겔러리)
　　　 하정웅 청년작가초대전 빛-2009
　　　 (광주시립미술관)
　　　 지리산-영호남의 寶庫
　　　 (광주 신세계갤러리/ 부산 신세계갤러리 센텀)
2008 The Time of Resonance
　　　 (베이징 아라리오 中國/신세계갤러리)
　　　 5월의 서곡 (광주시립미술관)
2007 황금돼지 전 (광주시립미술관 분관)
　　　 우리 땅 우리 민족의 숨결 (광주민속박물관)
　　　 불혹-미완의 힘 (광주시립미술관 분관)
　　　 stream-2007 (꽃 갤러리)
　　　 허상 건드리기-헛 (조선대학교 미술관)
2006 靑.風.明.月 (광주시립미술관분관)
　　　 key-프로젝트 '동양화의 이해' (EBS방송국)
　　　 섬 - 역사기행 (신세계갤러리)
　　　 미술관 캬바레 (광주시립미술관분관)
2005 신년테마전 '닭 홰치는 소리에....'
　　　 (광주/ 인천신세계 갤러리)
　　　 제8회 신세계 수상작가전 (광주 신세계 갤러리)

　　　 key-프로젝트 shift-delete-insert (조흥갤러리)
　　　 서울미술대전 -회화 (서울 시립미술관)
　　　 토포하우스 개관기념전 '흔들림' (TOPO HAUS)
2004 중앙한국화대전 (세종문화회관 미술관)
　　　 광주 KBS 초대전 (광주KBS 홀)
　　　 20회 오늘과 하제를 위한 모색전 (공평아트센터)
2003 중원전 제 15주년기념 (갤러리 상)
　　　 수묵의 흐름전 (의재미술관)
　　　 제 19회 오늘과 하제를 위한 모색전
　　　 (공평아트센터)
2002 천개의 눈, 천개의 길 (덕원 갤러리)
　　　 라메르 기획 -오늘과 하제를위한 모색전
　　　 (갤러리 라메르)
　　　 그룹 새벽 '국도 1호선'
　　　 (공평아트센터/남도문화회관)
2001 '변혁기의 한국화 - 투사와 조망' (공평아트센터)
　　　 전통과 새로운 조형의식- 동양화 60인전
　　　 (백송화랑)
　　　 세종문화회관 개관기념전 '젊은창작-in, out
　　　 (세종문화회관 미술관)

수상 및 지원, 레지던시
2020 제4회 광주화루 대상 수상
2018 제1회 오늘의 작가상-조선대학교
2009 하정웅 청년작가상
2005 제8회 광주신세계미술상

2021 Villa Waldberta/Munich 레지던시
2017 광주시립미술관 북경창작스튜디오
　　　 9기 레지던시/Beijing
2009 ~2010 파주출판도시 아트플랫폼 레지던시
2016 이순신 순국공원 추모벽화제작 (경남 남해군)
2005, 07, 08년 문예진흥기금 예술창작지원

LEE, Dong-Hwan

1968 Born in Janghung, south Korea

EDUCATION

1996 M.F.A College of Fine Arts (Painting)
 Chung-Ang Univ
1992 B.F.A in Fine Arts (Painting) Cho-sun Univ

SOLO EXHIBITIONS

2022 In the belly of a Whale (kumho museum)
2021 Ausgang (Palmenhaus – Germany)
2020 From Zero (Gallary Jacob 1212)
2019 Dolbege-woodcut (Eunam Museum of art)
2018 Jang jun-ha. - woodcut (Gallary artbit)
2015 Samgehwatek (Gallary Wool)
2013 Ecstasy & Despair (Insa Art center)
2008 n a r r a t i o n
 (Kwanhoon gallery / Shinsegae gallery)
2007 Hysterical Laughter
 (Kwanhoon gallery / Shinsegae gallery)
2005 Wavering Pronoun
 (Gallery Hakgojae / Shinsegae gallery)
2004 Think nothing of ...
 (Gallery Chang / Metro gallery)
2001 Lose one's way (Gana Art space / Injae gallery)
1995 Earth breast (Sekyung gallery / Bitgoeul gallery)

GROUP EXHIBITIONS

2022 Gwangju Hwaru (KJ Square)
 Remember, Record (Eunam Museum of art)
2021 Kunst und Demokratie (platform/ Germany)
2020 筆墨之間 (Korea culture center in Hong kong)
2019 Asian Environmental art center (Ulsan art center)
2018 Beijing Blaze
 (Beijing Residency, Gwangju museum of art)
2017 Real Landscape of korea - Dok do & Ullelngdo
 (Seoul Arts center)
 The Exhibition of the 9th Beijing Residency of GMA
 (798 Shengzhi Space Beijing)
2016 Food & Man and Woman (Shinsegae gallery
 Gwangju)
 Esthetics of layer (Emu Art space, seoul)
2015 Position (gallary Topohaus, seoul)
 Fool exhibition (Emu Art space, seoul)
2014 16th The Yellow Sea Exhibition 'Red Card'
 (Inchen Art platform)
 Bluebird of May (Gwangju Museum of Art)
2013 The Public's new discovery
 (Culture Station Seoul 284)
 Mook-sun Exhibition (Sung-kyun Univ gallery)
 Midfielder (G.M.A gallery)
2012 Esthetics of layer (Gong Aet space / tong-in gallery)
 Sound of Jin-do (Shinsegae gallery Gwangju /
 Seoul)

The State of Today (Gyeom-jae Jung-sun gallery)

2011 Material space (Gongpyeong gallery)

Leap of Deep sea (Sung-shin Univ gallery)

Korea-China Oriental Ink Interchange Exhibition
(Uijae Art Museum Gwangju)

Body & Disaster (Kyung-Hee Univ gallery)

2010 10th Anniversary of the Ha Jung-woong Young Artists
Invitation Exhibition (Gwangju Museum of Art)

Pure Distance Leap, Flow, Mix-up (Paju Bookcity)

2009 'Light-2009' Ha Jung-woong Young Artists
Invitation Exhibition (Gwangju Museum of Art)

The Wizard of OZ
(Shinsegae gallery Gwangju / Seoul / Busan)

Contemporary Transformation in Korea Painting
(Seoul Art Center Hangaram Museum of Art)

2008 The Time of Resonance
(Arario gallery-Beijing / Shinsegae gallery)

Prelude of May (Gwangju Museum of Art)

2007 Golden Pig (Gwangju Museum of Art)

Burhok-Incomplete of Power
(Gwangju Museum of Art)

Stream-2007 (Kkot gallery)

Touch of Illusion - hut
(Cho-sun Univ Museum of Art)

2006 Blue, Wind, Light. Moon (Gwangju Museum of Art)

Korea-China Oriental Ink Interchange
(Taiwan National Art Museum)

Island-History travels (Shinsegae gallery
Gwangju / Seoul)

The Songean Art Exhibition (Insa Art Center)

2005 8th Shinsegae Art Award (Shinsegae gallery)

Key-Project shift-delete-insert
(chohung gallery)

The Seoul Art Exhibition - Painting
(Seoul Museum of Art)

'Wobble' TOPO HAUS Opening Exhibition
(TOPO HAUS) and more...

AWARD & RESIDENCY PROGRAMS

2005 8th Shinsegae Art Award

2006 Gwangju MBC Sumook Art Award

2006 6th Songean Art Award

2009 'Light-2009' Ha Jung-woong Young Artists

2020 4th Gwangju Hwaru Award

2005, 2007, 2008 A.R.K.O Support Fund

2009-2011 Paju Bookcity Residency Program

2017 9th Artist in Beijing Residency of GMA,
Beijing, China

2021 Villa Waldberta Residency of Munich

CONTACT

22flydong@gmail.com

HEXAGON 한국현대미술선
Korean Contemporary Art Book

이건희 001 Lee, Gun-Hee	정정엽 002 Jung, Jung-Yeob	김주호 003 Kim, Joo-Ho	송영규 004 Song, Young-Kyu
박형진 005 Park, Hyung-Jin	방명주 006 Bang, Myung-Joo	박소영 007 Park, So-Young	김선두 008 Kim, Sun-Doo
방정아 009 Bang, Jeong-Ah	김진관 010 Kim, Jin-Kwan	정영한 011 Chung, Young-Han	류준화 012 Ryu, Jun-Hwa
노원희 013 Nho, Won-Hee	박종해 014 Park, Jong-Hae	박수만 015 Park, Su-Man	양대원 016 Yang, Dae-Won
윤석남 017 Yun, Suknam	이 인 018 Lee, In	박미화 019 Park, Mi-Wha	이동환 020 Lee, Dong-Hwan
허 진 021 Hur, Jin	이진원 022 Yi, Jin-Won	윤남웅 023 Yun, Nam-Woong	차명희 024 Cha. Myung-Hi
이윤엽 025 Lee, Yun-Yop	윤주동 026 Yun, Ju-Dong	박문종 027 Park, Mun-Jong	이만수 028 Lee, Man-Soo
오계숙 029 Lee(Oh), Ke-Sook	박영균 030 Park, Young-Gyun	김정헌 031 Kim, Jung-Heun	이 피 032 Lee, Fi-Jae
박영숙 033 Park, Young-Sook	최인호 034 Choi, In-Ho	한애규 035 Han, Ai-Kyu	강홍구 036 Kang, Hong-Goo
주 연 037 Zu, Yeon	장현주 038 Jang, Hyun-Joo	정철교 039 Jeong, Chul-Kyo	김홍식 040 Kim, Hong-Shik
이재효 041 Lee, Jae-Hyo	정상곤 042 Chung, Sang-Gon	하성흡 043 Ha, Sung-Heub	박 건 044 Park, Geon
핵 몽 045 Haek Mong	안혜경 046 An, Hye-Kyung	김생화 047 Kim, Saeng-Hwa	최석운 048 Choi, Sukun
변연미 049 Younmi Byun	오윤석 050 Oh, Youn-Seok	김명진 051 Kim, Myung-Jin	임춘희 052 Im, Chunhee
조종성 053 (출판예정) Jo, Jongsung	신재돈 054 Shin, Jaedon	이 영 055 Lee, Young	전정호 056 Jeon, Jeong Ho
안창홍 057 출판예정	김근중 058 출판예정	홍성담 059 출판예정	김희라 060 출판예정